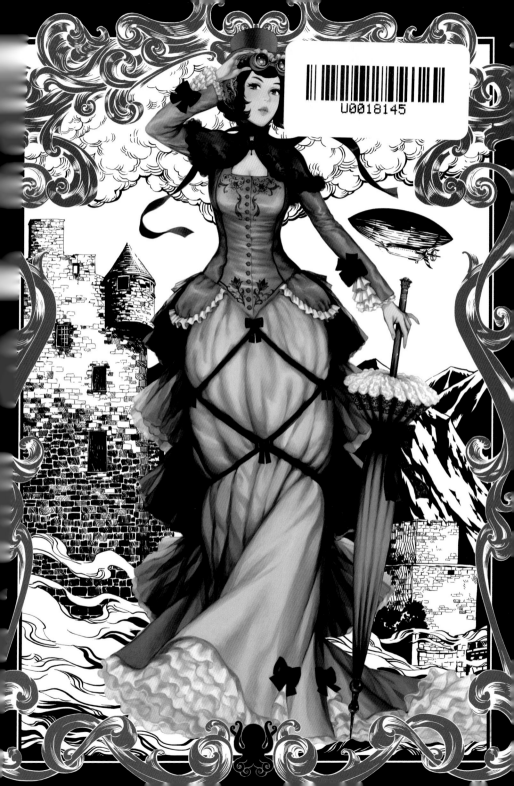

無魂者 艾莉西亞 Vol.2

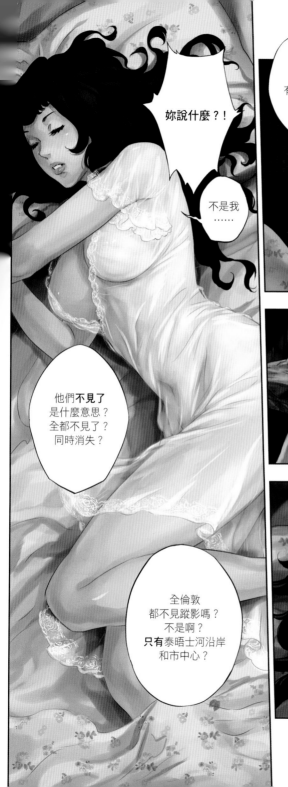

妳說什麼？！

不是我
……

他們**不見了**
是什麼意思？
全都不見了？
同時消失？

全倫敦
都不見蹤影嗎？
不是啊？
只有泰晤士河沿岸
和市中心？

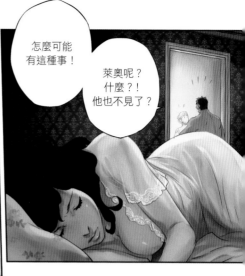

怎麼可能
有這種事！

萊奧呢？
什麼？！
他也不見了？

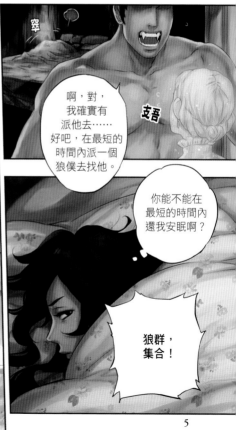

窣

支吾

啊，對，
我確實有
派他去……
好吧，在最短的
時間內派一個
狼僕去找他。

你能不能在
最短的時間內
還我安眠啊？

狼群，
集合！

5

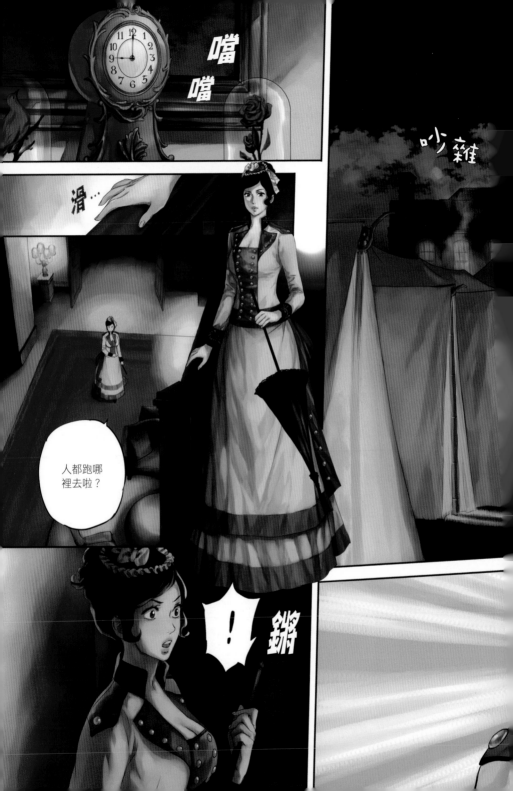

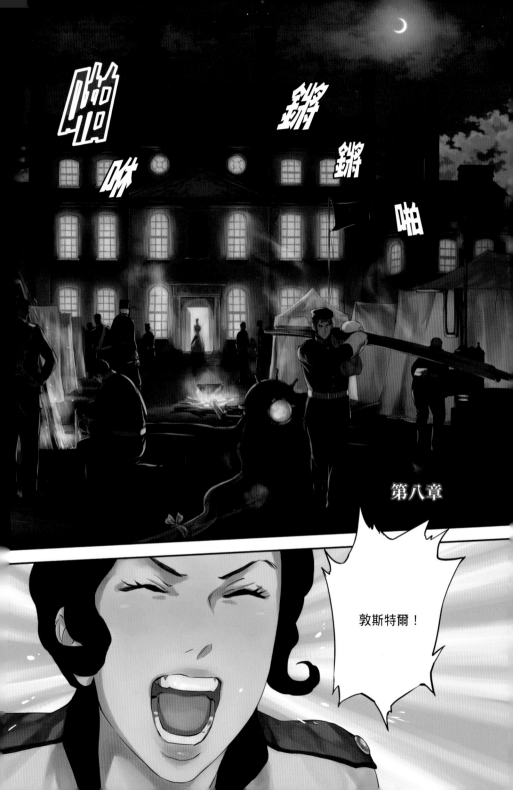

狼群其餘成員都從軍中回來了，他們同時把整個軍團帶了過來。

小姐，有什麼事嗎？

我家前院草坪上為什麼會有這些帳棚？

七嘴八舌

啾啪

嚓！嚓！嚓！

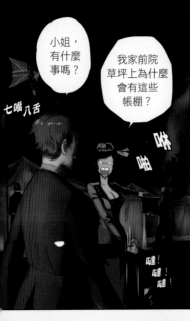

敦斯特爾……我認為狼群成員返家期間和同袍分開行動才合乎常理……

嘰喳

鏘鏘鏘鏘

如此一來，呃，就不會有人一醒來發現自家草坪上突然多了數百名士兵。

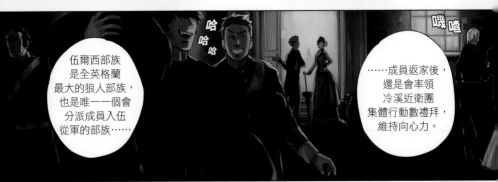

伍爾西部族是全英格蘭最大的狼人部族，也是唯一一個會分派成員入伍從軍的部族……

哈哈哈

嘰喳

……成員返家後，還是會率領冷溪近衛團集體行動數禮拜，維持向心力。

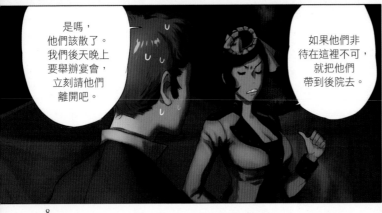

是嗎，他們該散了。我們後天晚上要舉辦宴會，立刻請他們離開吧。

如果他們非待在這裡不可，就把他們帶到後院去。

恕難從命。

嗤

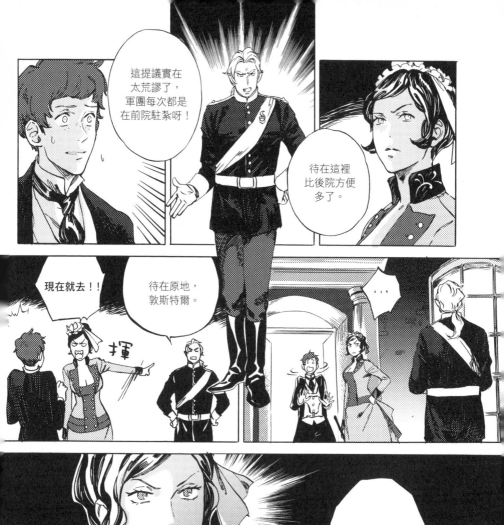

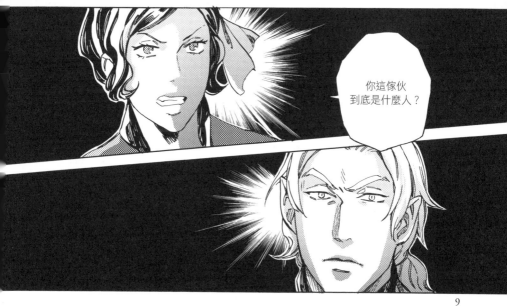

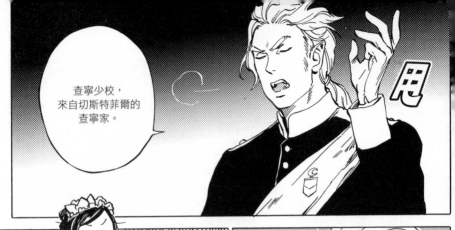

查寧少校，
來自切斯特菲爾的
查寧家。

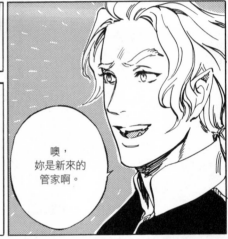

好吧，
查寧少校，
能不能請你不要
干涉這個家的
家務事呢？
這是我
負責的領域。

噢，
妳是新來的
管家啊。

麥康夫人
做了這麼重大的
人事調動啊，
我沒聽說呢。

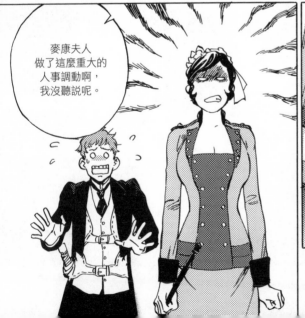

小可愛，
妳不需要為了
軍團駐紮的事
傷神。

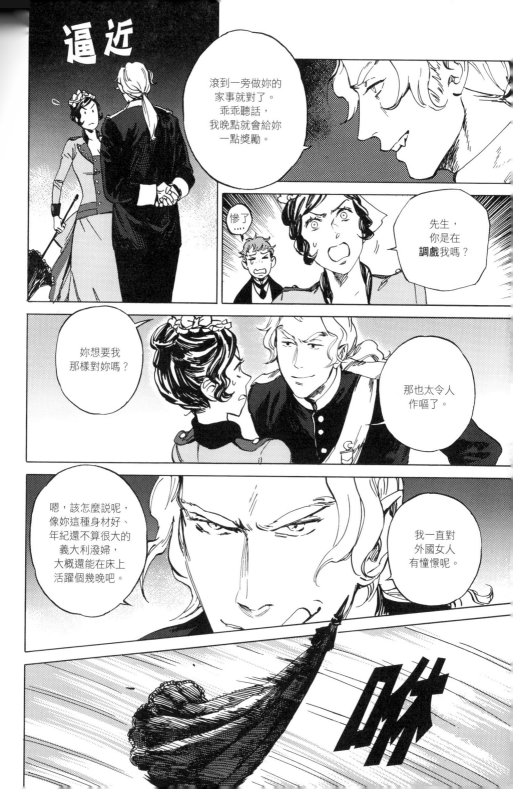

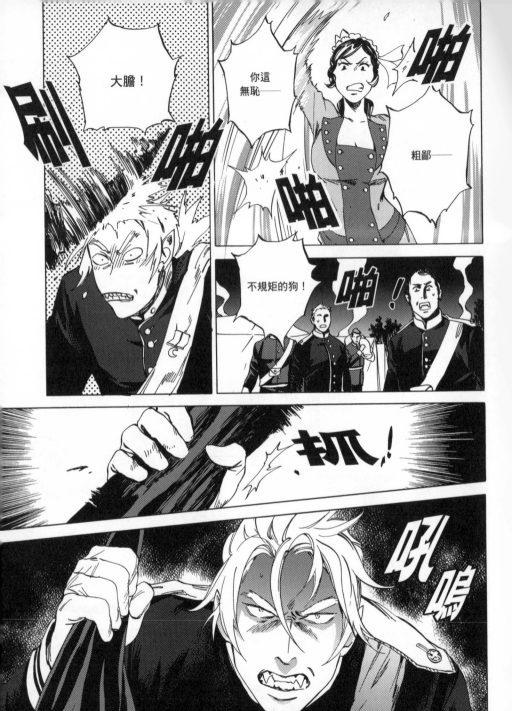

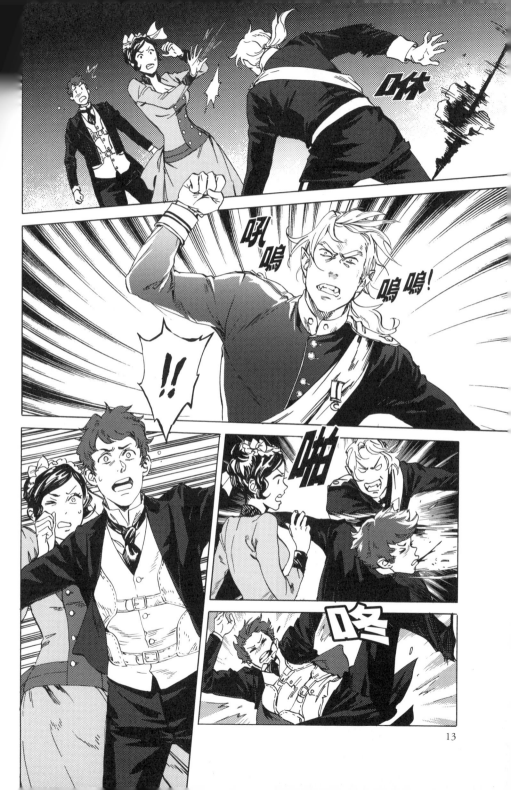

13

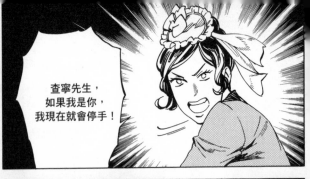

敦斯特爾！

查寧先生，
如果我是你，
我現在就會停手！

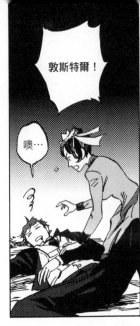

噢…

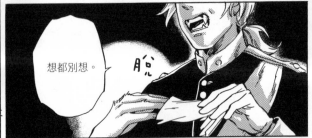

想都別想。

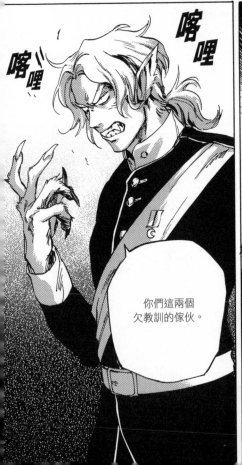

喀哩
喀哩

你們這兩個
欠教訓的傢伙。

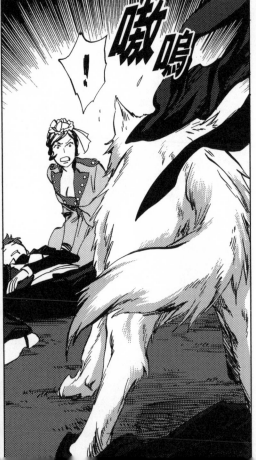

！

嗷嗚

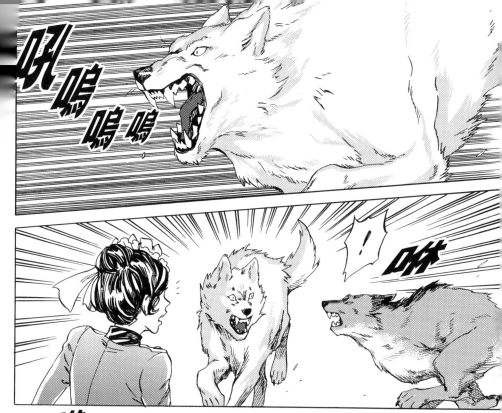

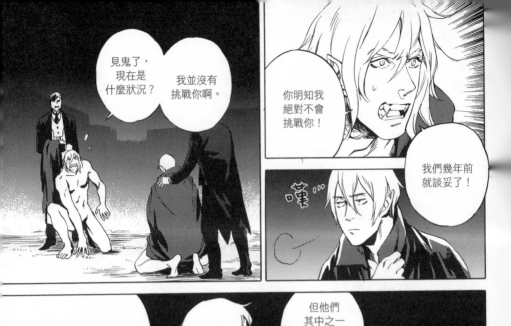

見鬼了，現在是什麼狀況？

我並沒有挑戰你啊。

你明知我絕對不會挑戰你！

我們幾年前就談妥了！

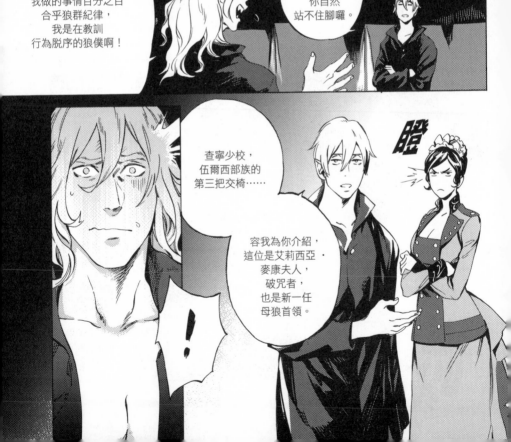

我做的事情百分之百合乎狼群紀律，我是在教訓行為脫序的狼僕啊！

但他們其中之一不是狼僕，你自然站不住腳囉。

查寧少校，伍爾西部族的第三把交椅……

容我為你介紹，這位是艾莉西亞·麥康夫人，破咒者，也是新一任母狼首領。

噢，該死，怎麼都沒人告訴我？

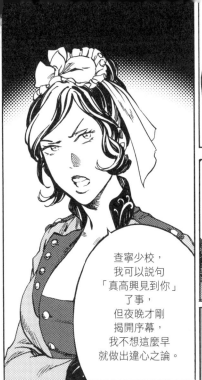

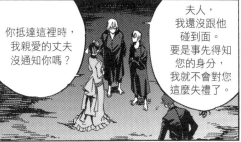夫人，我還沒跟他碰到面。要是事先得知您的身分，我就不會對您這麼失禮了。

你抵達這裡時，我親愛的丈夫沒通知你嗎？

查寧少校，我可以說句「真高興見到你」了事，但夜晚才剛揭開序幕，我不想這麼早就做出違心之論。

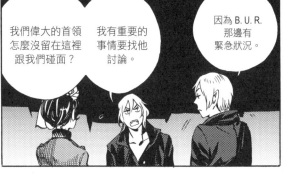

你句問？我很懷疑…

・・・

我們偉大的首領怎麼沒留在這裡跟我們碰面？

我有重要的事情要找他討論。

因為 B. U. R. 那邊有緊急狀況。

我和其他狼人同伴在船上碰到了一些不尋常的事。

這樣啊，好吧，不過我的事情也很急。

到底是什麼事？

鞠躬

很高興見到妳，
麥康夫人。
我為我引起的
騷動道歉，
無知並不能
當作藉口……

……不才在下
將會竭盡心力
彌補過錯。

．．．

他要去哪？

大概是要把
軍團駐紮地
移到後院去吧？

好啦，
我得走了，
不然就趕不上
影子議會的
開會了。

真的很感謝你
剛剛出手相助，
我好意外，
我還以為你今晚
會和康納爾
一起行動。

哈，
我贏了。

他不會是因為
軍團抵達這裡，
就亂了陣腳吧？

沒這回事，
他知道軍團
會過來，
才派我來見他們。

噢，
他果然事先
知情嘛。
他不覺得應該
要知會我
一聲嗎？

呃，
他可能誤以為
妳早就知情了。
發令召回軍團的
人是邦主，
幾個月前影子議會
就發佈了撤軍令。

小姐，
請容我告退，
我得去辦
其他事了。

？

逼近

彈

彈

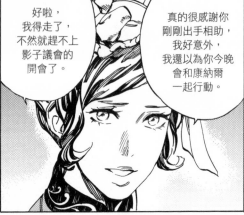

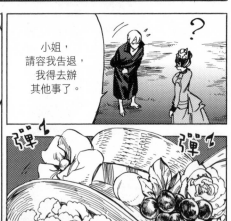

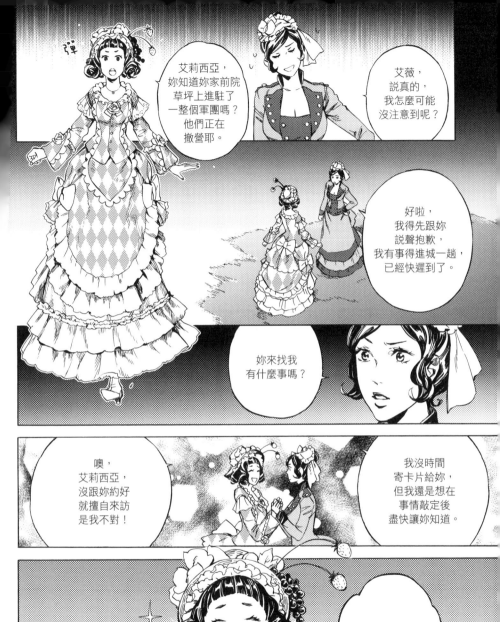

弹

艾莉西亞，
妳知道妳家前院
草坪上進駐了
一整個軍團嗎？
他們正在
撤營耶。

艾薇，
說真的，
我怎麼可能
沒注意到呢？

好啦，
我得先跟妳
說聲抱歉，
我有事得進城一趟，
已經快遲到了。

妳來找我
有什麼事嗎？

噢，
艾莉西亞，
沒跟妳約好
就擅自來訪
是我不對！

我沒時間
寄卡片給妳，
但我還是想在
事情敲定後
盡快讓妳知道。

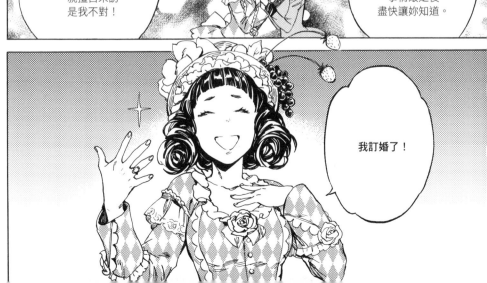

我訂婚了！

不知道艾莉西亞比較喜歡我的狼形還是人形？

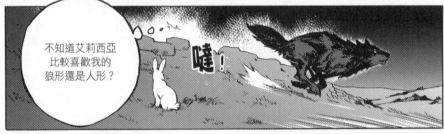

我得問問她。

嗯……
我看還是算了。

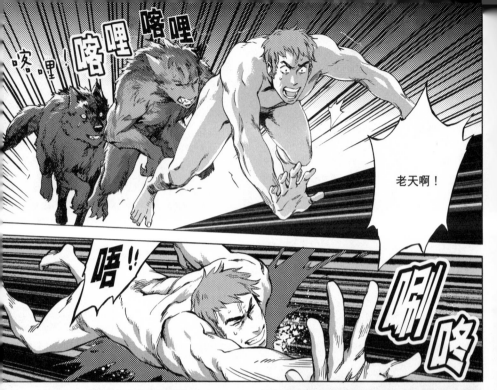

老天啊！

??

現在是什麼情形？

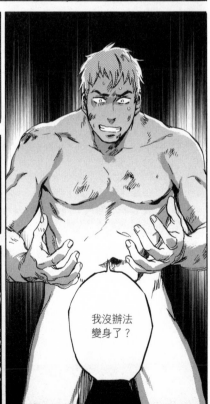

我沒辦法變身了？

什麼！

西索佩尼小姐，
妳訂婚了？

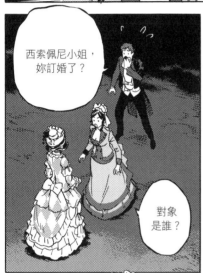

對象
是誰？

敦斯特爾先生！
你受傷了！

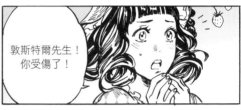

別擔心、
別擔心，
正中一拳本來
就會這樣嘛。

你挨了一拳！
噢，
實在是
太可怕了，
可憐的
敦斯特爾先生。

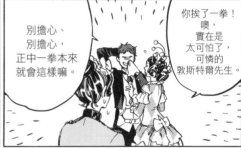

艾薇，

妳到底跟誰
訂婚了？

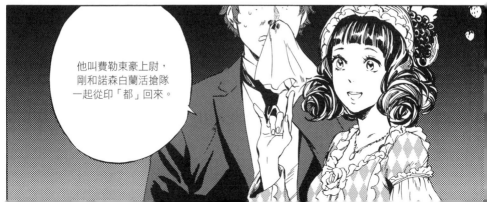

他叫費勒東豪上尉，
剛和諾森白蘭活搶隊
一起從印「都」回來。

妳是說
諾森伯蘭
火槍隊吧?

我剛剛
不就是說
那樣說的嗎?

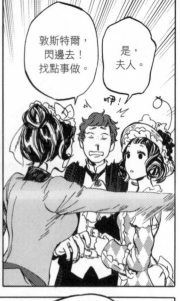

敦斯特爾,
閃邊去!
找點事做。

是,
夫人。

呀!

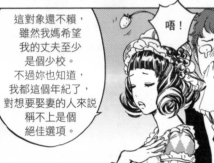

這對象還不賴,
雖然我媽希望
我的丈夫至少
是個少校。
不過妳也知道,
我都這個年紀了,
對想要娶妻的人來說
稱不上是個
絕佳選項。

唔!

艾薇,
我衷心為妳的喜訊
感到開心,
不過我真的得走了。

我有一場
重要的會議要開,
我已經快遲到了。

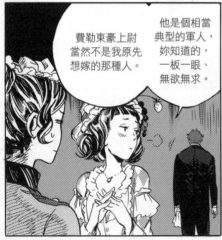

費勒東豪上尉
當然不是我原先
想嫁的那種人。

他是個相當
典型的軍人,
妳知道的,
一板一眼、
無欲無求。

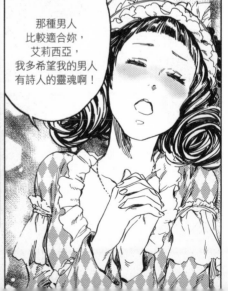

那種男人
比較適合妳,
艾莉西亞,
我多希望我的男人
有詩人的靈魂啊!

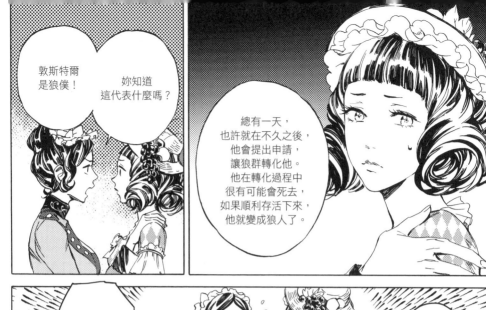

敦斯特爾
是狼僕！

妳知道
這代表什麼嗎？

總有一天，
也許就在不久之後，
他會提出申請，
讓狼群轉化他。
他在轉化過程中
很有可能會死去，
如果順利存活下來，
他就變成狼人了。

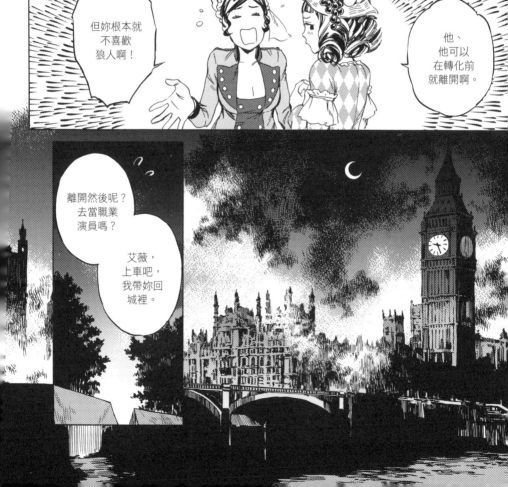

但妳根本就
不喜歡
狼人啊！

他、
他可以
在轉化前
就離開啊。

離開然後呢？
去當職業
演員嗎？

艾薇，
上車吧，
我帶妳回
城裡。

……

哎，
這不是
麥康大人嗎？
您好啊。

您夜間穿這樣
出門散步，
會不會太單薄呢？

抖！

……畢夫。

嗯……

……

拜託了！

您那位可愛的
夫人呢？

先別聊我
可愛的夫人了，
你能不能進那間
小酒館幫我
弄件大衣來？

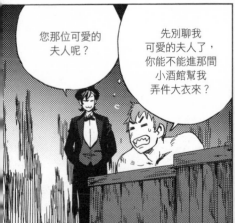

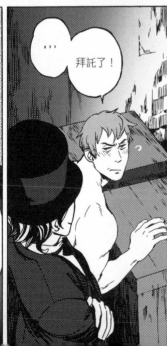

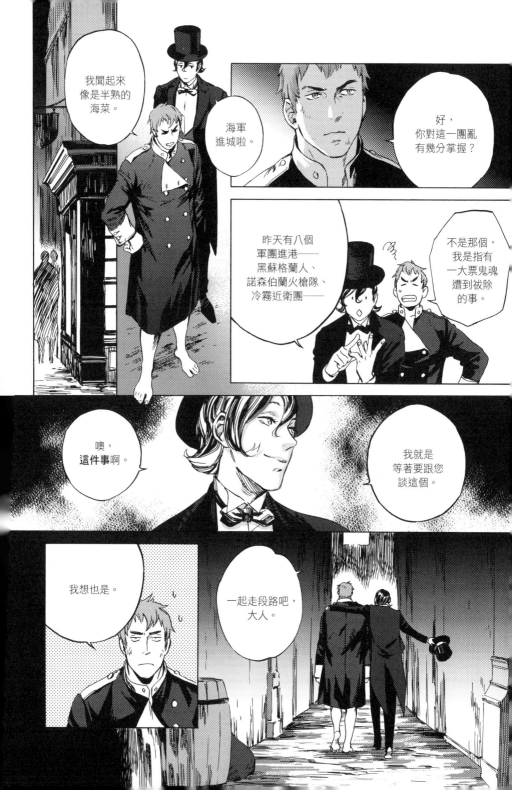

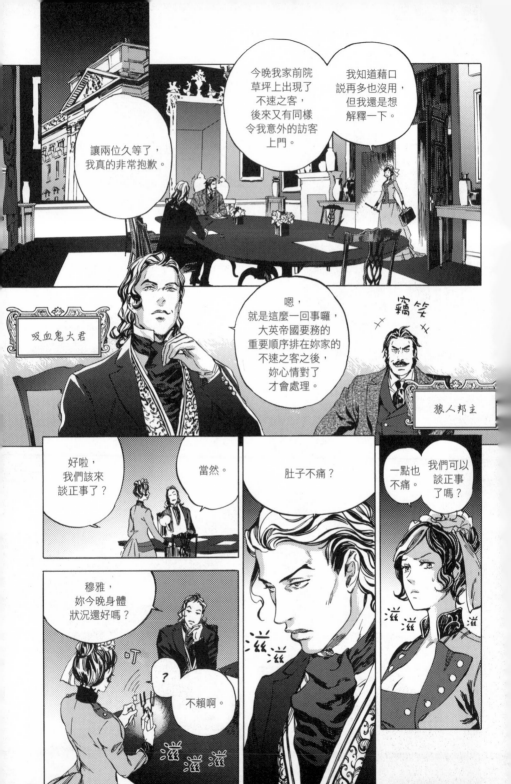

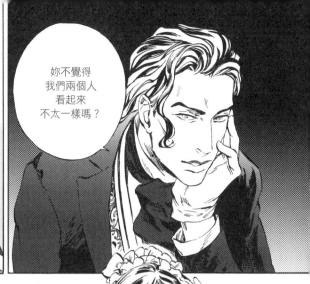

今晚倫敦到底發生了什麼事？

妳不覺得我們兩個人看起來不太一樣嗎？

…？

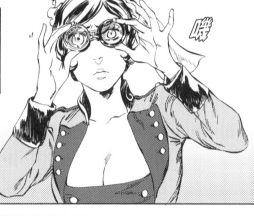

噠

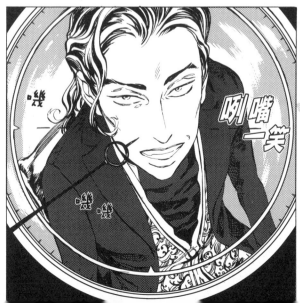

咧嘴一笑

!

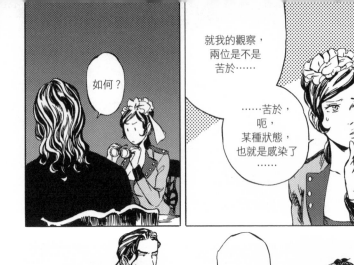

如何？

就我的觀察，兩位是不是苦於……

……凡性？

……苦於，呃，某種狀態，也就是感染了……

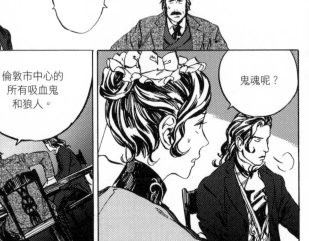

……

真是驚人！除了兩位之外，還有多少超自然生物也變回凡人了？

倫敦市中心的所有吸血鬼和狼人。

鬼魂呢？

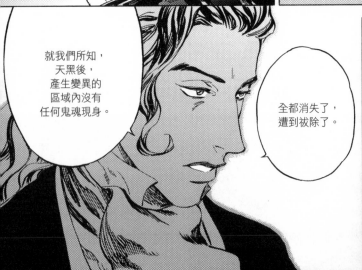

就我們所知，天黑後，產生變異的區域內沒有任何鬼魂現身。

全都消失了，遭到被除了。

天啊。

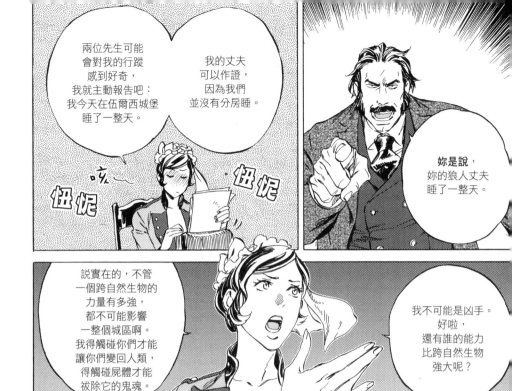

兩位先生可能會對我的行蹤感到好奇，我就主動報告吧：我今天在伍爾西城堡睡了一整天。

我的丈夫可以作證，因為我們並沒有分房睡。

咳～

妞妮

妞妮

妳是說，妳的狼人丈夫睡了一整天。

說實在的，不管一個跨自然生物的力量有多強，都不可能影響一整個城區啊。我得觸碰你們才能讓你們變回人類，得觸碰屍體才能祓除它的鬼魂。

我不可能是凶手。好啦，還有誰的能力比跨自然生物強大呢？

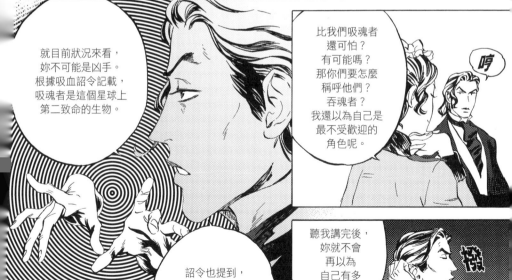

就目前狀況來看，妳不可能是凶手。根據吸血詔令記載，吸魂者是這個星球上第二致命的生物。

比我們吸魂者還可怕？有可能嗎？那你們要怎麼稱呼他們？吞魂者？我還以為自己是最不受歡迎的角色呢。

哼

詔令也提到，世界上最致命的生物不是吸血鬼，而是另外一種寄生生物。

聽我講完後，妳就不會再以為自己有多了不起了吧？

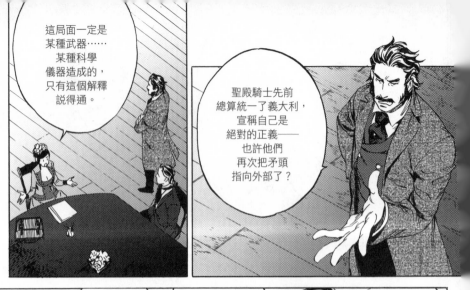

這局面一定是某種武器⋯⋯某種科學儀器造成的，只有這個解釋說得通。

聖殿騎士先前總算統一了義大利，宣稱自己是絕對的正義——也許他們再次把矛頭指向外部了？

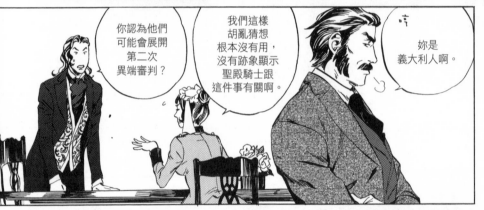

你認為他們可能會展開第二次異端審判？

我們這樣胡亂猜想根本沒有用，沒有跡象顯示聖殿騎士跟這件事有關啊。

哼

妳是義大利人啊。

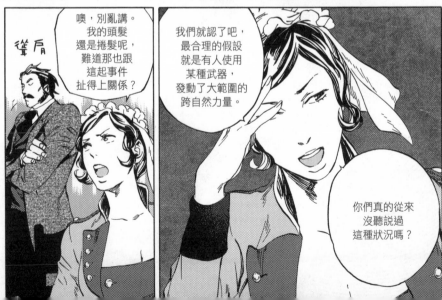

聳肩

噢，別亂講。我的頭髮還是捲髮呢，難道那也跟這起事件扯得上關係？

我們就認了吧，最合理的假設就是有人使用某種武器，發動了大範圍的跨自然力量。

你們真的從來沒聽說過這種狀況嗎？

我會再找詔令掌管人談談，但我認為這種事從來沒發生過。

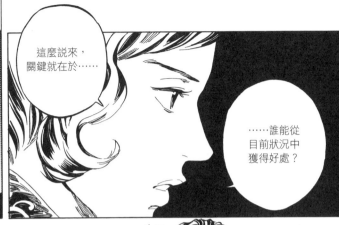

這麼說來，關鍵就在於……

……誰能從目前狀況中獲得好處？

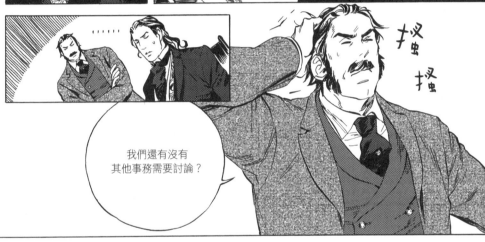

我們還有沒有其他事務需要討論？

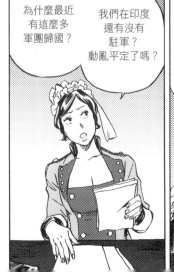

為什麼最近有這麼多軍團歸國？我們在印度還有沒有駐軍？動亂平定了嗎？

還沒。妳在倫敦各處看見的軍團將會重新編製成兩個營，一個月內就會再次出航。

不過他們現在已經把倫敦各處的小酒館都塞爆了，最好快點讓他們上路。

說到這個！

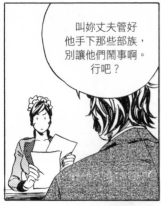

叫妳丈夫管好他手下那些部族，別讓他們鬧事啊。行吧？

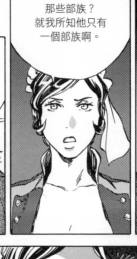

那些部族？就我所知他只有一個部族啊。

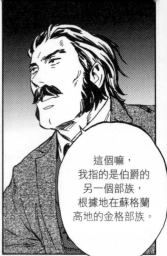

這個嘛，我指的是伯爵的另一個部族，根據地在蘇格蘭高地的金格部族。

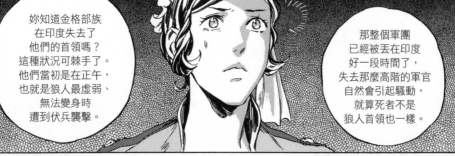

妳知道金格部族在印度失去了他們的首領嗎？這種狀況可棘手了。他們當初是在正午，也就是狼人最虛弱、無法變身時遭到伏兵襲擊。

那整個軍團已經被丟在印度好一段時間了，失去那麼高階的軍官自然會引起騷動，就算死者不是狼人首領也一樣。

⋯⋯ 我不知道這件事。

你在做什麼啊?
蠢死了,
跟隻發瘋的鼴鼠一樣。

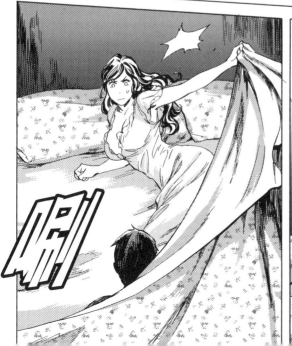

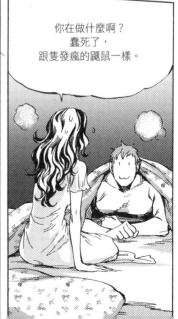

在偷偷摸摸啊，
親愛的。

看起來不夠
鬼鬼祟祟嗎？

雖然這位探員
晚歸過頭了，
真丟臉。

我想悄悄湊近妳，
營造浪漫情調啊，
老婆。
這是 B.U.R.
探員的祕技。

親愛的，
我現在對你
很不爽。

我又怎麼了？

你讓整個軍團
進駐我家
前院草坪。

而且還冒出個
來自切斯特菲爾
的查寧少校。

妳把他講得像是瘟神耶。

你根本就跟他碰過面了吧？

滋

我從我的副手那裡得知，妳以非常得體的方式解決了這個麻煩。

想要應付更難搞的東西嗎？

親

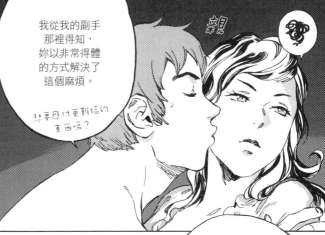

那倫敦鬼魂大量遭到被除的事件呢？你覺得這件事也不該讓我知道嗎？

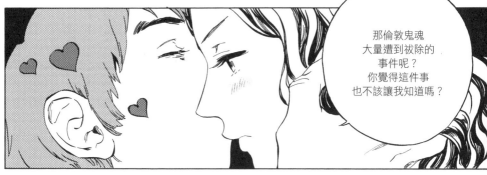

嗯，呃，那個狀況……已經解除了。

所有超自然生物應該都會回歸平常的狀態，只有鬼魂例外。

就這樣？危機解除了？

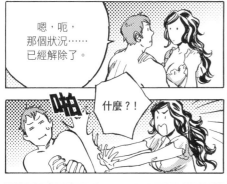

啪

什麼？！

詭異的跨自然能量氾濫現象在今天凌晨三點左右結束了。

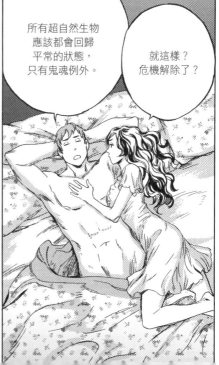

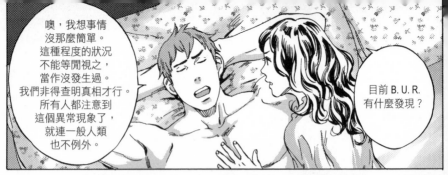

噢，我想事情沒那麼簡單。這種程度的狀況不能等閒視之，當作沒發生過。我們非得查明真相才行。所有人都注意到這個異常現象了，就連一般人類也不例外。

目前 B.U.R. 有什麼發現？

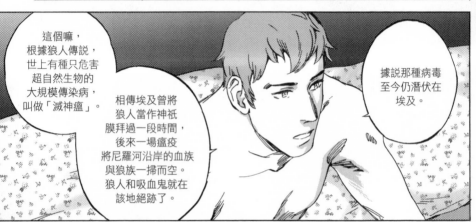

這個嘛，根據狼人傳說，世上有種只危害超自然生物的大規模傳染病，叫做「滅神瘟」。

相傳埃及曾將狼人當作神祇膜拜過一段時間，後來一場瘟疫將尼羅河沿岸的血族與狼族一掃而空。狼人和吸血鬼就在該地絕跡了。

據說那種病毒至今仍潛伏在埃及。

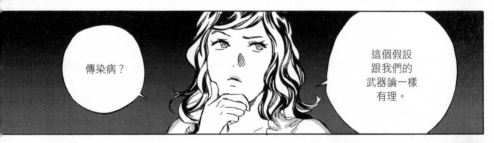

傳染病？

這個假設跟我們的武器論一樣有理。

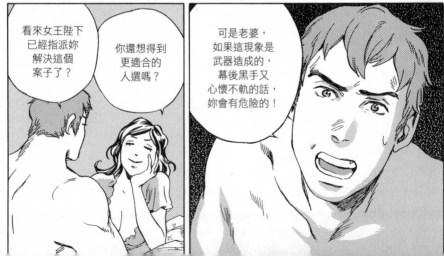

看來女王陛下已經指派妳解決這個案子了？

你還想得到更適合的人選嗎？

可是老婆，如果這現象是武器造成的，幕後黑手又心懷不軌的話，妳會有危險的！

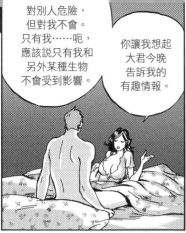

對別人危險，但對我不會。只有我……呃，應該說只有我和另外某種生物不會受到影響。

你讓我想起大君今晚告訴我的有趣情報。

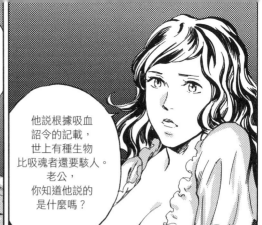

他說根據吸血詔令的記載，世上有種生物比吸魂者還要駭人。老公，你知道他說的是什麼嗎？

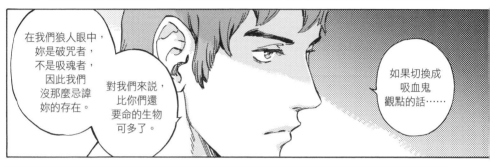

在我們狼人眼中，妳是破咒者，不是吸魂者，因此我們沒那麼忌諱妳的存在。

對我們來說，比你們還要命的生物可多了。

如果切換成吸血鬼觀點的話……

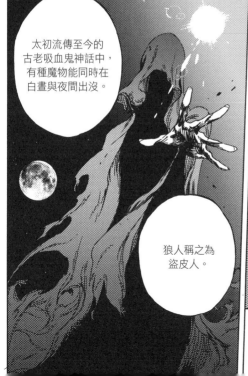

太初流傳至今的古老吸血鬼神話中，有種魔物能同時在白晝與夜間出沒。

狼人稱之為盜皮人。

但那只是神話中的生物啦。

這樣啊……

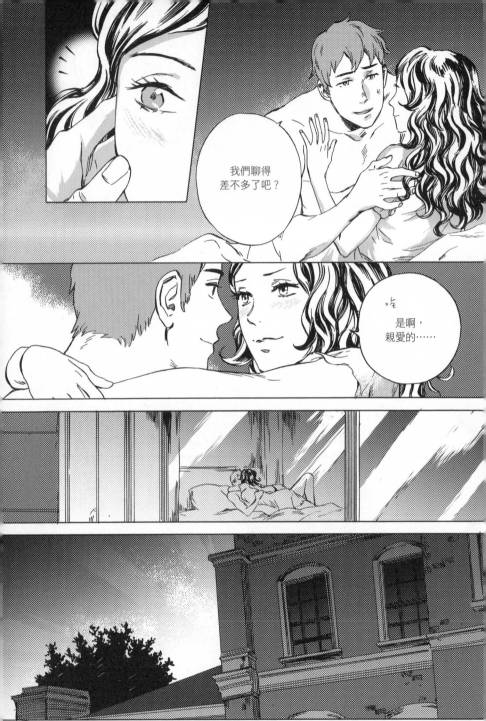

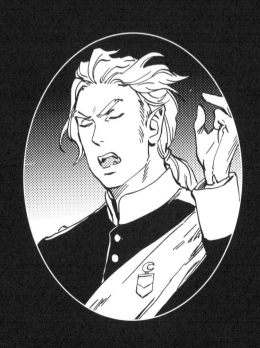

無魂者

艾莉西亞

Vol.2

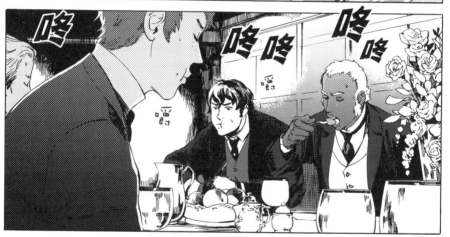

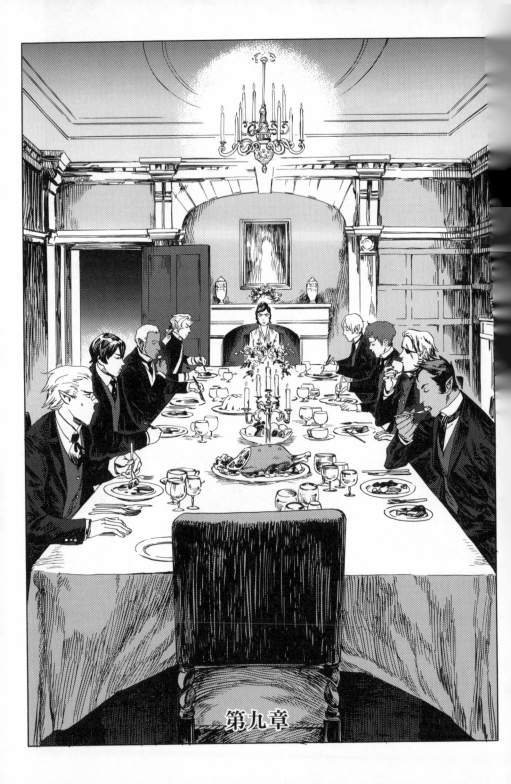

第九章

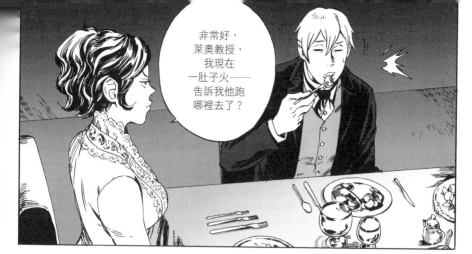

非常好，萊奧教授，我現在一肚子火──告訴我他跑哪裡去了？

叮

要來一點球芽甘藍嗎？？

噁！

至少告訴我他穿得夠不夠正式吧？

入夜後不久，有人傳來口信，詳情我不清楚。他劈哩啪啦大罵一頓後就動身往北方去了。

…

北方的什麼地方啊？

我認為他去蘇格蘭了。

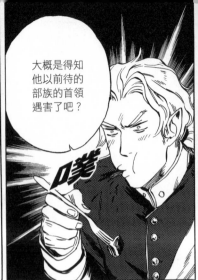

大概是得知他以前待的部族的首領遇害了吧？

噗

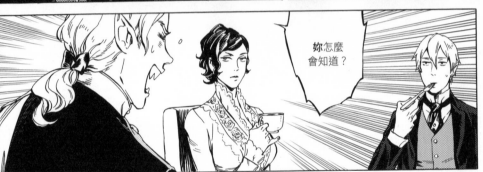

妳怎麼會知道？

我知道的事情可多了。

嚕嚕 飲

嘻嘻 噗

46

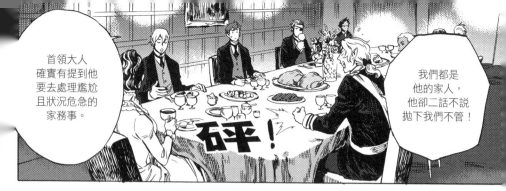

首領大人確實有提到他要去處理尷尬且狀況危急的家務事。

我們都是他的家人，他卻二話不說拋下我們不管！

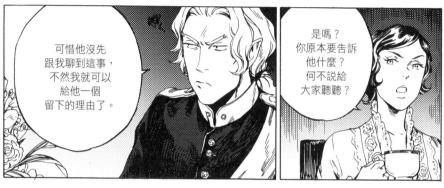

可惜他沒先跟我聊到這事，不然我就可以給他一個留下的理由了。

是嗎？你原本要告訴他什麼？何不說給大家聽聽？

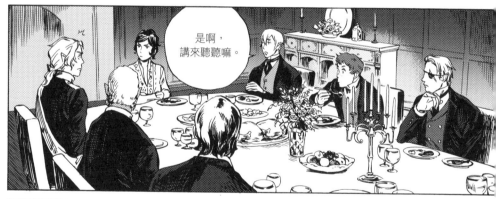

是啊，講來聽聽嘛。

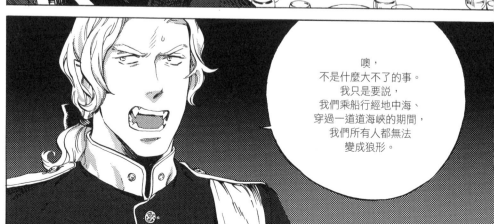

噢，不是什麼大不了的事。我只是要說，我們乘船行經地中海、穿過一道道海峽的期間，我們所有人都無法變成狼形。

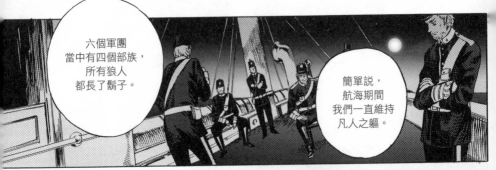

六個軍團
當中有四個部族，
所有狼人
都長了鬍子。

簡單説，
航海期間
我們一直維持
凡人之軀。

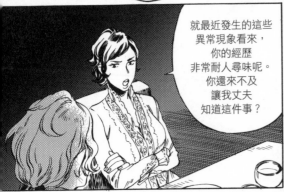

下船朝伍爾西家
移動一段路程後，
我們突然又變回
超自然生物了。

就最近發生的這些
異常現象看來，
你的經歷
非常耐人尋味呢。
你還來不及
讓我丈夫
知道這件事？

他沒時間見我。

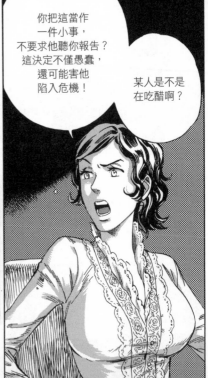

你把這當作
一件小事，
不要求他聽你報告？
這決定不僅愚蠢，
還可能害他
陷入危機！

某人是不是
在吃醋啊？

48

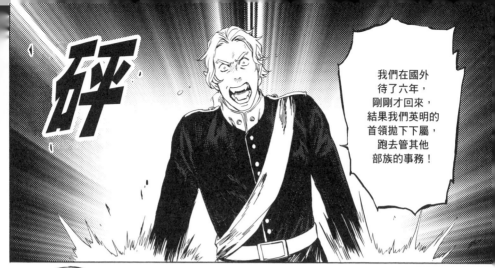

砰

我們在國外待了六年，剛剛才回來，結果我們英明的首領拋下下屬，跑去管其他部族的事務！

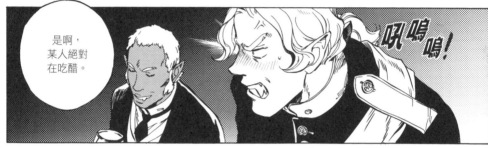

是啊，某人絕對在吃醋。

呀嗚嗚！

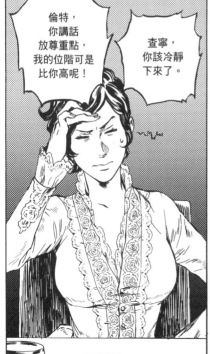

倫特，你講話放尊重點，我的位階可是比你高呢！

查寧，你該冷靜下來了。

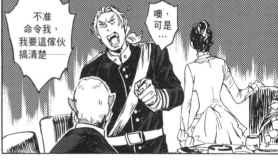

不准命令我，我要這傢伙搞清楚——

噢，可是⋯

晚安啊，
梅莉薇小姐
的鬼魂，
妳好嗎？

元神
都還在呢，
小姐。

有人要我
帶口信給妳，
小姐。

是我那個
難搞的
丈夫嗎？

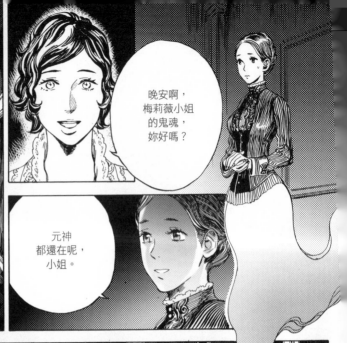

是的，
是大人
要我傳話。

他要妳
「去買頂
帽子」。

買帽子
是吧？

他推薦妳到攝政街上
新開的「船尾帽店」
去逛逛，
而且要妳盡快動身，
他很強調這點。

嗯，
我剛好看
這頂帽子
不順眼。

但我也沒
那麼需要
新帽子
就是了。

...

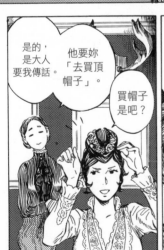

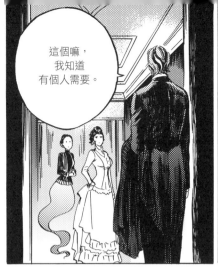

這個嘛，
我知道
有個人需要。

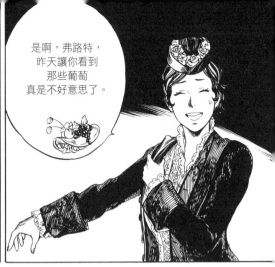

是啊，弗路特，
昨天讓你看到
那些葡萄
真是不好意思了。

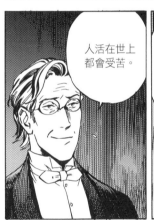

人活在世上
都會受苦。

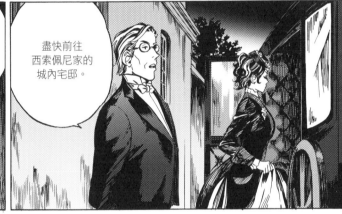

盡快前往
西索佩尼家的
城內宅邸。

對了，
弗路特，
能不能請你取消
明天的晚宴？

既然我丈夫
不克出席，
舉辦也沒意義了。

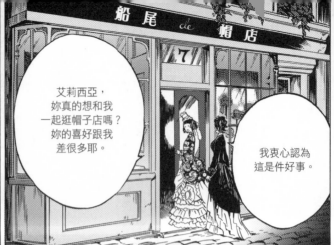

艾莉西亞，
妳真的想和我
一起逛帽子店嗎？
妳的喜好跟我
差很多耶。

我衷心認為
這是件好事。

哇！

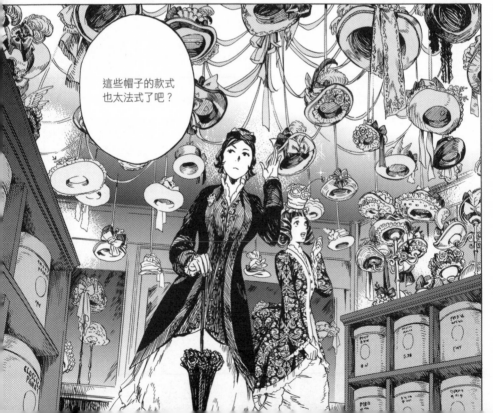

這些帽子的款式
也太法式了吧？

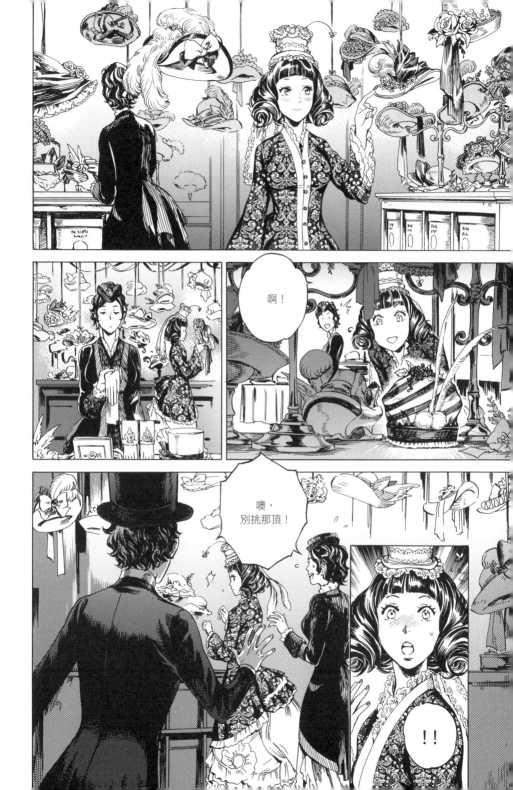

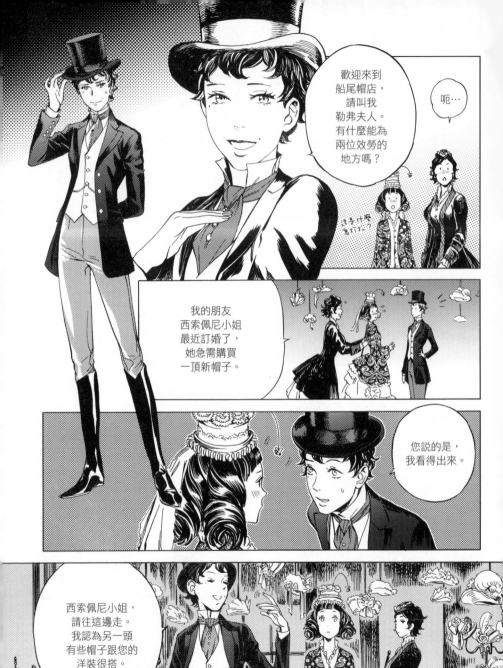

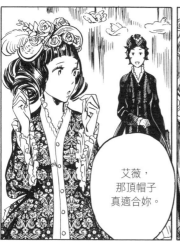

艾薇，
那頂帽子
真適合妳。

謝謝妳，
艾莉西亞，
但妳不覺得
它有點
孩子氣嗎？

不，
我覺得不會，
它比妳最先看上的
那頂黃帽子
好看多了。

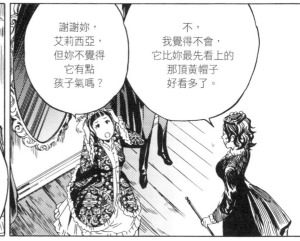

我剛剛湊近
看了一下，
它真的
蠻嚇人的。

這裡還有
其他……
風格類似的
帽子嗎？

那是學徒
的作品，
請多包涵。

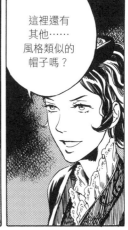

55

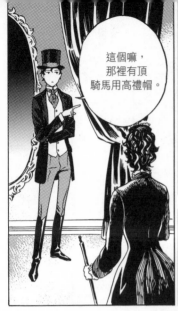

這個嘛，那裡有頂騎馬用高禮帽。

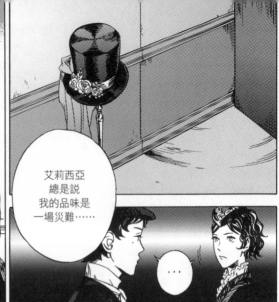

艾莉西亞總是説我的品味是一場災難……

…

但我可不認為她的看法站得住腳。

畢竟她就愛選一些陳腐的設計。

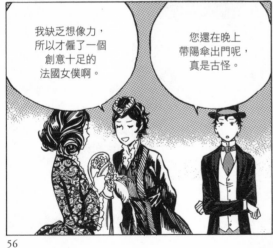

我缺乏想像力，所以才僱了一個創意十足的法國女僕啊。

您還在晚上帶陽傘出門呢，真是古怪。

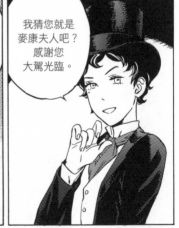

我猜您就是麥康夫人吧？感謝您大駕光臨。

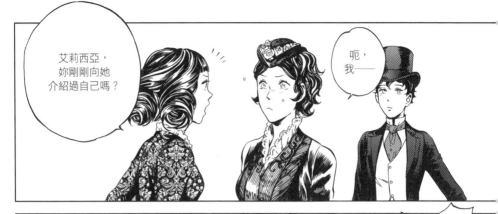

艾莉西亞，妳剛剛向她介紹過自己嗎？

呃，我——

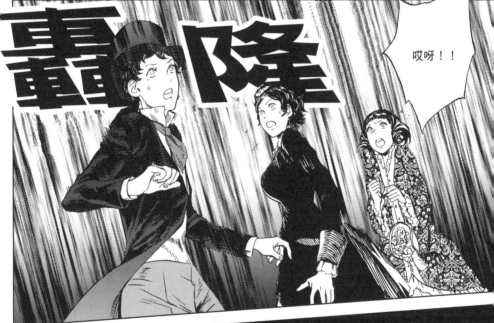

哎呀！！

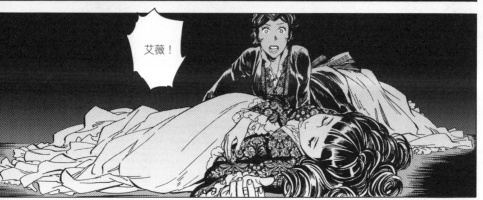

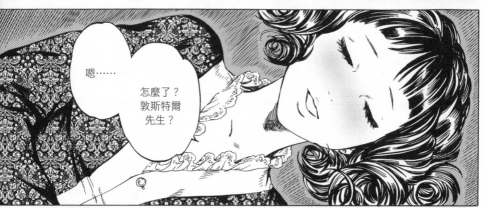

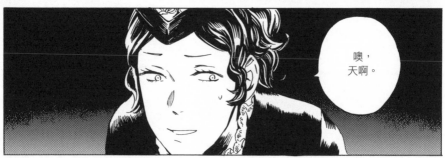

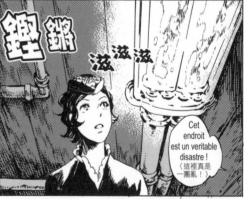

Cet endroit est un veritable disastre !
〈這裡真是一團亂！〉

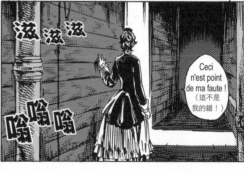

Ceci n'est point de ma faute !
〈這不是我的錯！〉

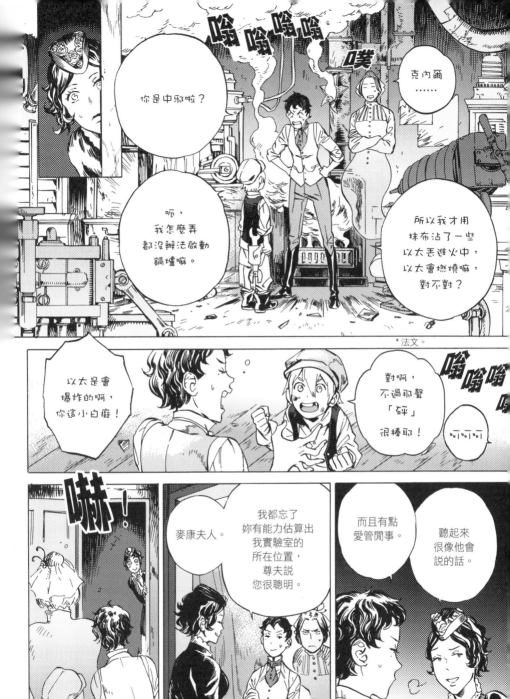

嗡嗡嗡嗡

噗

克内爾
……

你是中邪啦？

所以我才用
抹布沾了一些
以太丟進火中，
以太會燃燒嘛，
對不對？

呃，
我怎麼弄
都沒辨法啟動
鍋爐嘛。

*法文。

以太是會
爆炸的啊，
你這小白癡！

對啊，
不過那聲
「砰」
很棒耶！

嗡嗡嗡
嗚

哈哈哈

嚇赫！

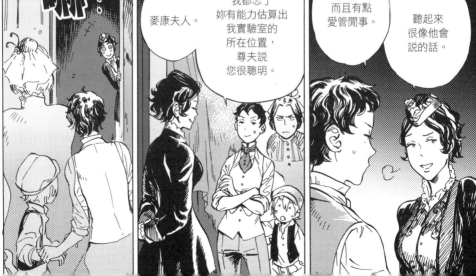

麥康夫人。

我都忘了
妳有能力估算出
我實驗室的
所在位置，
尊夫說
您很聰明。

而且有點
愛管閒事。

聽起來
很像他會
說的話。

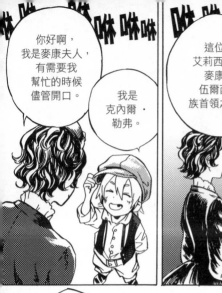

你好啊，我是麥康夫人，有需要我幫忙的時候儘管開口。

我是克內爾‧勒弗。

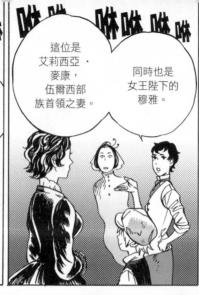

這位是艾莉西亞‧麥康，伍爾西部族首領之妻。

同時也是女王陛下的穆雅。

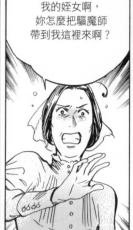

她是穆雅？我的姪女啊，妳怎麼把驅魔師帶到我這裡來啊？

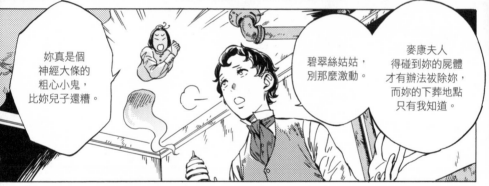

妳真是個神經大條的粗心小鬼，比妳兒子還糟。

碧翠絲姑姑，別那麼激動。

麥康夫人得碰到妳的屍體才有辦法被除妳，而妳的下葬地點只有我知道。

驅魔這檔事我總是能避就避，腐爛的屍首都黏糊糊的。

噢，真是感謝妳啊。

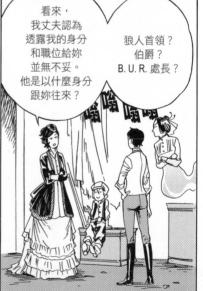

看來，我丈夫認為透露我的身分和職位給妳並無不妥。他是以什麼身分跟妳往來？

狼人首領？伯爵？B.U.R. 處長？

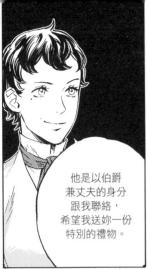

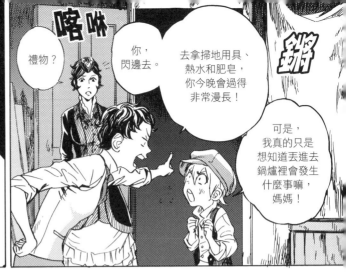

礼物？

喀
咻

你，
閃邊去。

去拿掃地用具、
熱水和肥皂，
你今晚會過得
非常漫長！

鏘

可是，
我真的只是
想知道丟進去
鍋爐裡會發生
什麼事嘛，
媽媽！

他是以伯爵
兼丈夫的身分
跟我聯絡，
希望我送妳一份
特別的禮物。

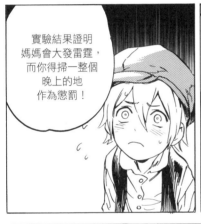

實驗結果證明
媽媽會大發雷霆，
而你得掃一整個
晚上的地
作為懲罰！

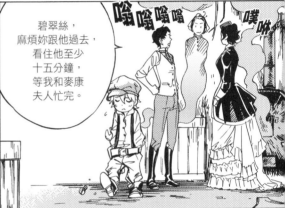

碧翠絲，
麻煩妳跟他過去，
看住他至少
十五分鐘，
等我和麥康
夫人忙完。

嘰嘰嘰嘰

噗
咻

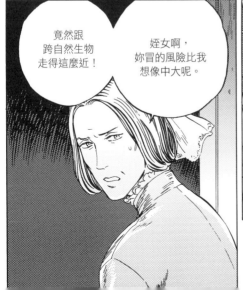

竟然跟
跨自然生物
走得這麼近！

姪女啊，
妳冒的風險比我
想像中大呢。

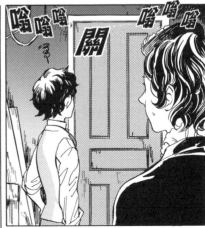

嘰嘰嘰

嘰嘰嘰

關

好啦，
就剩我們
兩個了。

當然了，
對方的魅力
遠不及妳。

呃，
唔，
謝謝妳。

不客氣。 甩

麥康夫人，
見到妳這面，
我真是太開心了。
我上一次與
跨自然生物接觸
是在年紀還很小的時候。

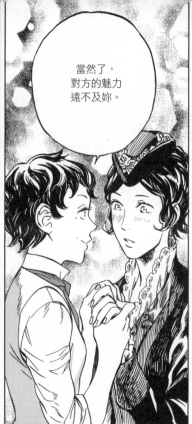

嗒嗒嗒嗒嗒嗒
嗒哩

嗒嗒嗒 嗒嗒 嗒嗒

噢！

它有機關？
願聞其詳！

嗯，
康納爾的品味
再次展露
無遺呢。

妳想不想知道
它的機關在哪？
我可不會
無緣無故設計
那麼醜的東西。

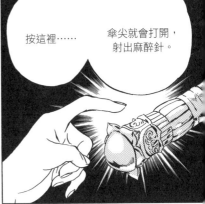

按這裡……　傘尖就會打開，
射出麻醉針。

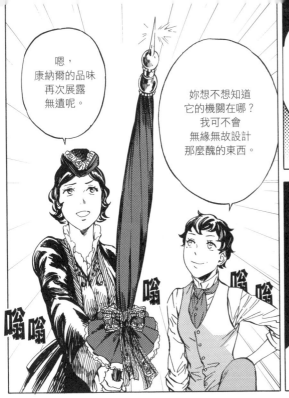

嗡嗡

噗　咻

喀嘁

嗡嗡　嗡嗡　嗡嗡

如果
妳拉這裡……

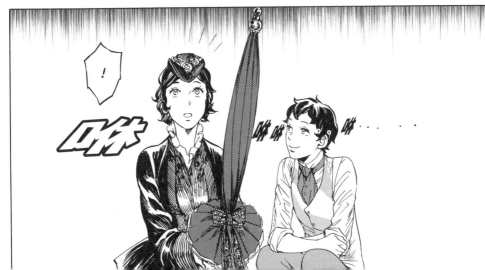

！

咻　咻咻　……

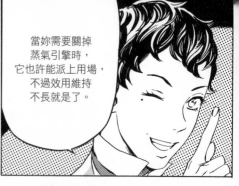

當妳需要關掉蒸氣引擎時，它也許能派上用場，不過效用維持不長就是了。

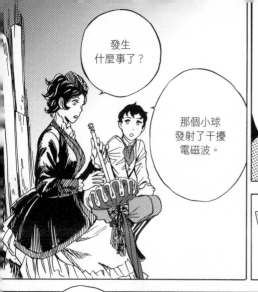

發生什麼事了？

那個小球發射了干擾電磁波。

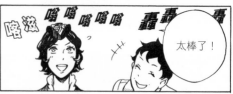

喀滋 喀喀 喀喀喀 轟轟轟

太棒了！

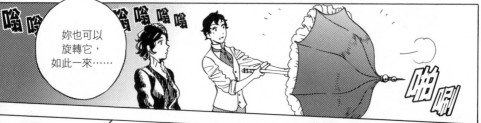

喀喀 喀喀 喀喀喀喀

妳也可以旋轉它，如此一來……

啪唰

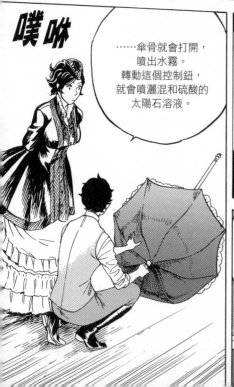

噗啉

……傘骨就會打開，噴出水霧。轉動這個控制鈕，就會噴灑混和硫酸的太陽石溶液。

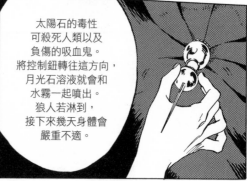

太陽石的毒性可殺死人類以及負傷的吸血鬼。將控制鈕轉往這方向，月光石溶液就會和水霧一起噴出。狼人若淋到，接下來幾天身體會嚴重不適。

再繼續轉，兩種溶液就會同時噴出。

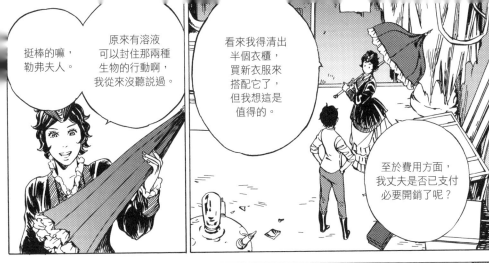

挺棒的嘛，
勒弗夫人。

原來有溶液
可以封住那兩種
生物的行動啊，
我從來沒聽説過。

看來我得清出
半個衣櫃，
買新衣服來
搭配它了，
但我想這是
值得的。

至於費用方面，
我丈夫是否已支付
必要開銷了呢？

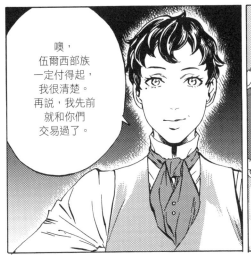

噢，
伍爾西部族
一定付得起，
我很清楚。
再説，我先前
就和你們
交易過了。

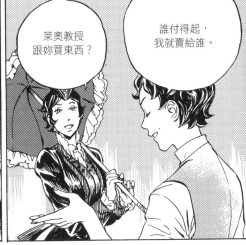

萊奧教授
跟妳買東西？

誰付得起，
我就賣給誰。

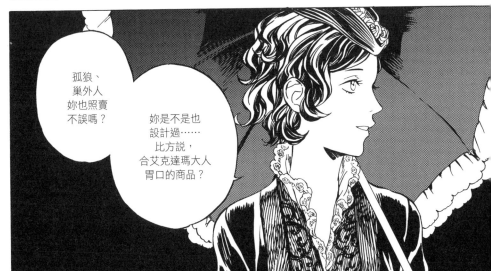

孤狼、
巢外人
妳也照賣
不誤嗎？

妳是不是也
設計過……
比方説，
合艾克達瑪大人
胃口的商品？

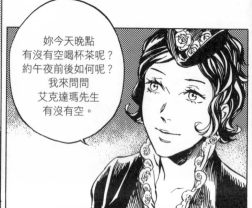

哎呀，這實在太可惜了。

我還不曾蒙他垂愛。

妳今天晚點有沒有空喝杯茶呢？約午夜前後如何呢？我來問問艾克達瑪先生有沒有空。

我想我可以抽空過去一趟，真是謝謝妳的好意，麥康夫人。

艾莉西亞？

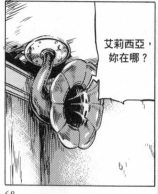

艾莉西亞，妳在哪？

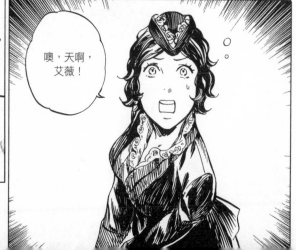

噢，天啊，艾薇！

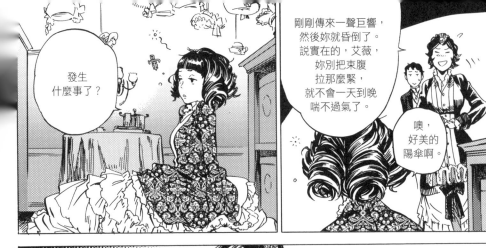

剛剛傳來一聲巨響，然後妳就昏倒了。說實在的，艾薇，妳別把束腹拉那麼緊，就不會一天到晚喘不過氣了。

噢，好美的陽傘啊。

發生什麼事了？

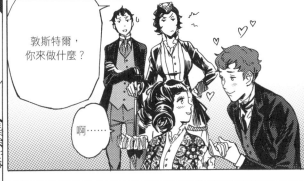

叮叮！

哎呀，西索佩尼小姐，妳還好嗎？

敦斯特爾，你來做什麼？

啊……

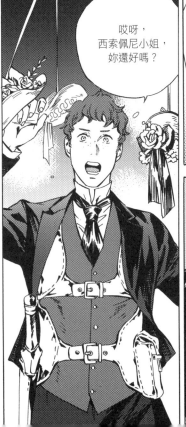

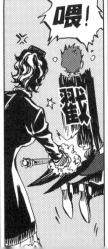

喂！

戳

噢，那個，萊奧教授要我帶口信給您。

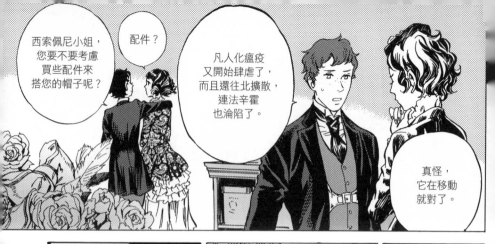

西索佩尼小姐，您要不要考慮買些配件來搭您的帽子呢？

配件？

凡人化瘟疫又開始肆虐了，而且還往北擴散，連法辛霍也淪陷了。

真怪，它在移動就對了。

而且移動方向和麥康大人相同。

我知道了。

但我們沒有辦法通知康納爾對吧？

搖頭

……多謝了，敦斯特爾。

噢，艾莉西亞！勒弗夫人要幫我製作一支跟妳一樣的傘耶，不過顏色會是可愛的檸檬黃，上面還有黑白條紋！

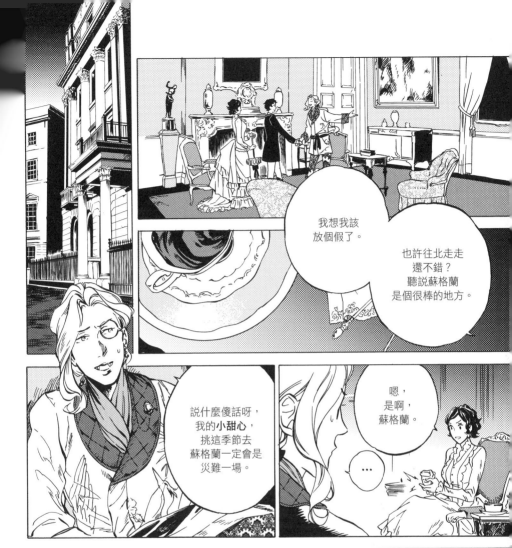

我想我該
放個假了。

也許往北走走
還不錯？
聽說蘇格蘭
是個很棒的地方。

說什麼傻話呀，
我的小甜心，
挑這季節去
蘇格蘭一定會是
災難一場。

嗯，
是啊，
蘇格蘭。

…

然後呢，
我應該會搭飛船去。
我會立刻安排好，
明天就上路。

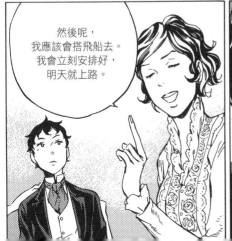

妳可能
無法如願，
因為吉法飛船公司
晚上不接客。

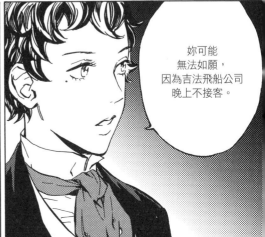

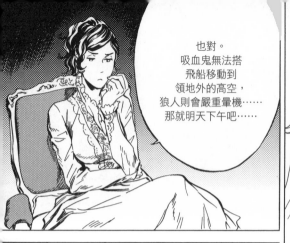

也對。
吸血鬼無法搭
飛船移動到
領地外的高空，
狼人則會嚴重暈機……
那就明天下午吧……

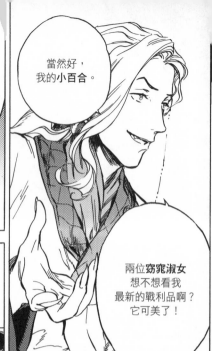

當然好，
我的小百合。

兩位**窈窕淑女**
想不想看我
最新的戰利品啊？
它可美了！

哎，我們再聊聊
其他開心事嘛。

……

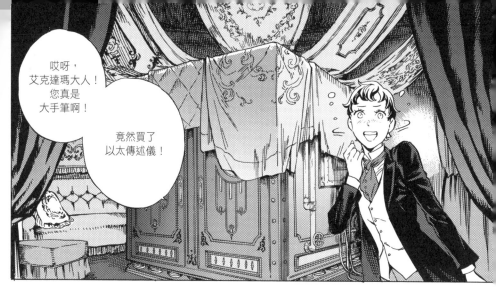

哎呀，艾克達瑪大人！您真是大手筆啊！

竟然買了以太傳述儀！

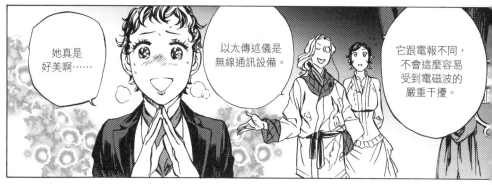

她真是好美啊……

以太傳述儀是無線通訊設備。

它跟電報不同，不會這麼容易受到電磁波的嚴重干擾。

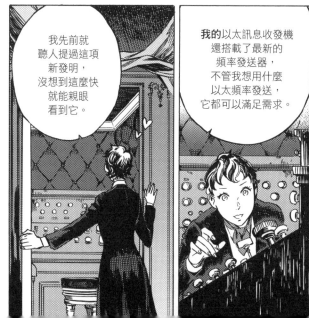

我先前就聽人提過這項新發明，沒想到這麼快就能親眼看到它。

我的以太訊息收發機還搭載了最新的頻率發送器，不管我想用什麼以太頻率發送，它都可以滿足需求。

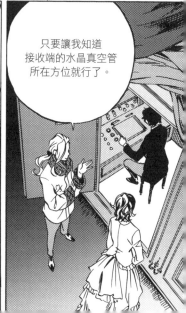

只要讓我知道接收端的水晶真空管所在方位就行了。

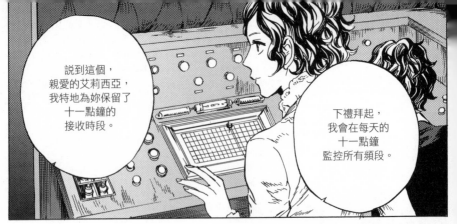

說到這個，
親愛的艾莉西亞，
我特地為妳保留了
十一點鐘的
接收時段。

下禮拜起，
我會在每天的
十一點鐘
監控所有頻段。

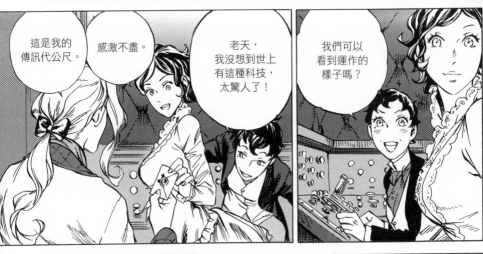

這是我的
傳訊代公尺。

感激不盡。

老天，
我沒想到世上
有這種科技，
太驚人了！

我們可以
看到運作的
樣子嗎？

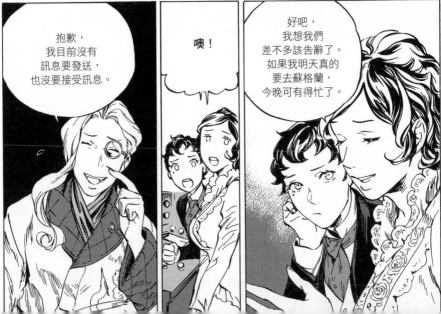

抱歉，
我目前沒有
訊息要發送，
也沒要接受訊息。

噢！

好吧，
我想我們
差不多該告辭了。
如果我明天真的
要去蘇格蘭，
今晚可有得忙了。

妳明天真的打算搭飛船去蘇格蘭嗎？

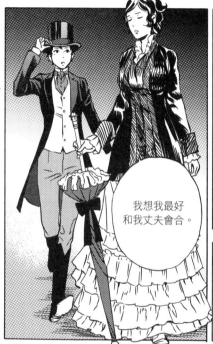

我想我最好和我丈夫會合。

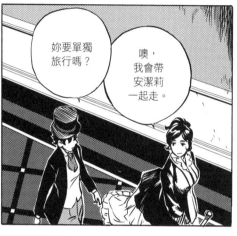

妳要單獨旅行嗎？

噢，我會帶安潔莉一起走。

法國女性的名字。她是誰啊？

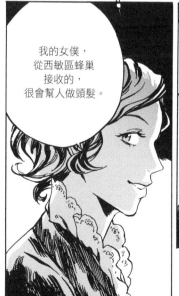

我的女僕，從西敏區蜂巢接收的，很會幫人做頭髮。

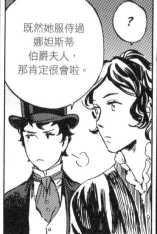

既然她服侍過娜妲斯蒂伯爵夫人，那肯定很會啦。

跟吸血鬼喝茶
是可以喝多久啊?

別忘了,
他要我們
暗中行動──
我們只是來了解狀況。
可別無端惹出麻煩,
讓狼人攙和進來,
瞭吧──

呿!
不過是喝杯茶,
是要喝多久啊?

噓!

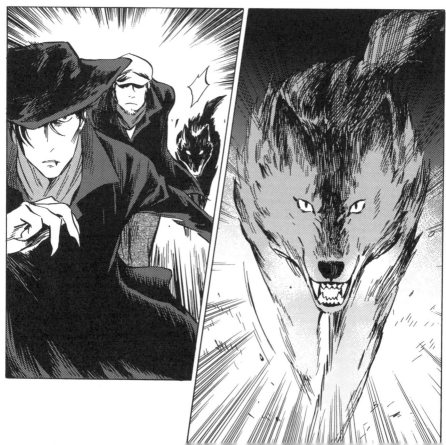

無魂者
艾菈西亞
Vol.2

以太航空公司

搭乘飛船，

享受
不間斷的
空中
之旅

第十章

吼嗚嗚

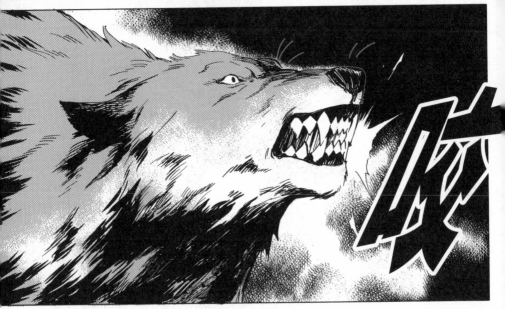

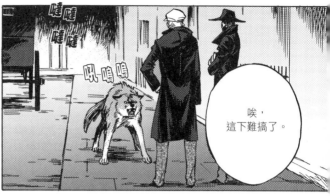

唉，
這下難搞了。

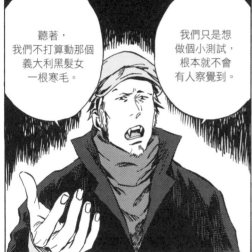

聽著，
我們不打算動那個
義大利黑髮女
一根寒毛。

我們只是想
做個小測試，
根本就不會
有人察覺到。

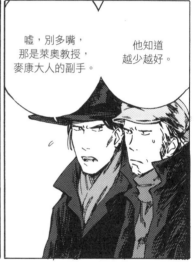

噓，別多嘴，
那是萊奧教授，
麥康大人的副手。

他知道
越少越好。

晚安。

嗚嗚嗚

快步

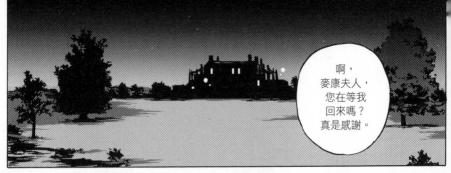

啊，麥康夫人，您在等我回來嗎？真是感謝。

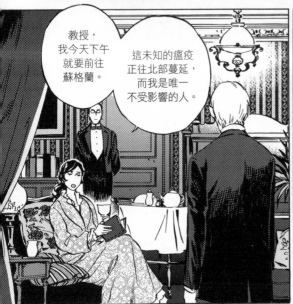

教授，我今天下午就要前往蘇格蘭。

這未知的瘟疫正往北部蔓延，而我是唯一不受影響的人。

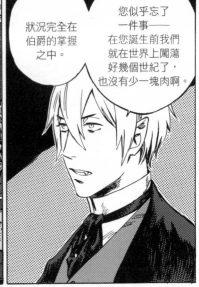

狀況完全在伯爵的掌握之中。

您似乎忘了一件事——在您誕生前我們就在世界上闖蕩好幾個世紀了，也沒有少一塊肉啊。

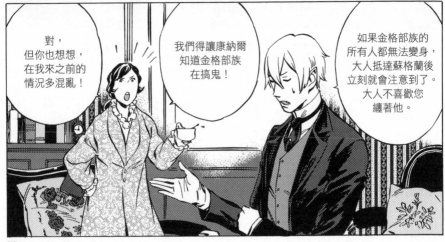

對，但你也想想，在我來之前的情況多混亂！

我們得讓康納爾知道金格部族在搞鬼！

如果金格部族的所有人都無法變身，大人抵達蘇格蘭後立刻就會注意到了。大人不喜歡您纏著他。

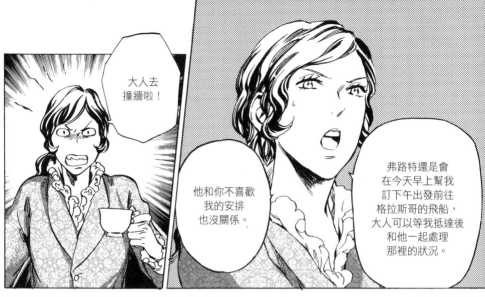

大人去撞牆啦！

他和你不喜歡我的安排也沒關係。

弗路特還是會在今天早上幫我訂下午出發前往格拉斯哥的飛船，大人可以等我抵達後和他一起處理那裡的狀況。

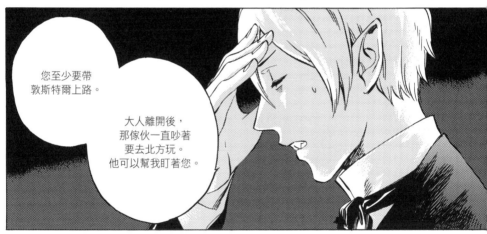

您至少要帶敦斯特爾上路。

大人離開後，那傢伙一直吵著要去北方玩。他可以幫我盯著您。

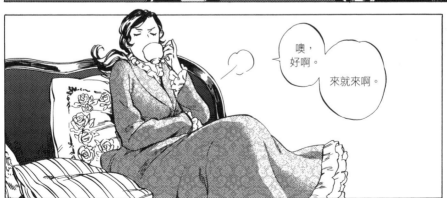

噢，好啊。

來就來啊。

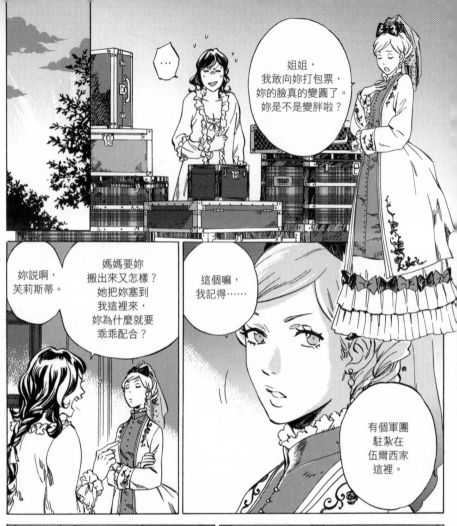

……

姐姐，我敢向妳打包票，妳的臉真的變圓了。妳是不是變胖啦？

妳説啊，芙莉斯蒂。

媽媽要妳搬出來又怎樣？她把妳塞到我這裡來，妳為什麼就要乖乖配合？

這個嘛，我記得……

有個軍團駐紮在伍爾西家這裡。

噢，是啊。

他們在後院紮營。

轉

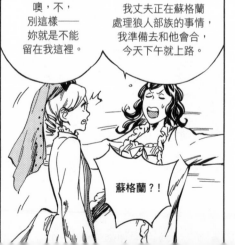

噢，不，別這樣——妳就是不能留在我這裡。

我丈夫正在蘇格蘭處理狼人部族的事情，我準備去和他會合，今天下午就上路。

蘇格蘭？！

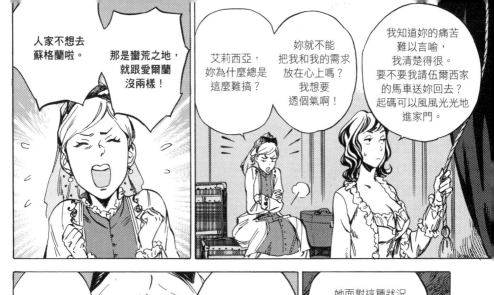

人家不想去蘇格蘭啦。

那是蠻荒之地，就跟愛爾蘭沒兩樣！

艾莉西亞，妳為什麼總是這麼難搞？

妳就不能把我和我的需求放在心上嗎？我想要透個氣啊！

我知道妳的痛苦難以言喻，我清楚得很。要不要我請伍爾西家的馬車送妳回去？起碼可以風風光光地進家門。

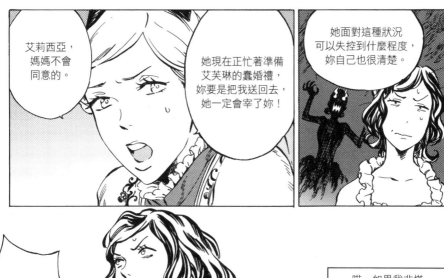

艾莉西亞，媽媽不會同意的。

她現在正忙著準備艾芙琳的蠢婚禮，妳要是把我送回去，她一定會宰了妳！

她面對這種狀況可以失控到什麼程度，妳自己也很清楚。

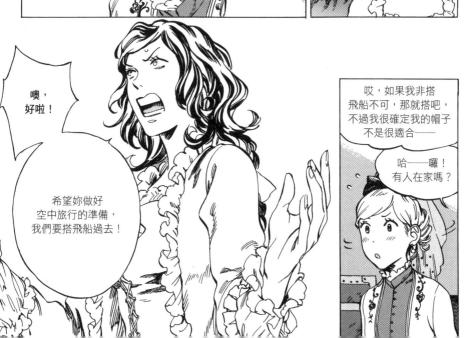

噢，好啦！

希望妳做好空中旅行的準備，我們要搭飛船過去！

哎，如果我非搭飛船不可，那就搭吧，不過我很確定我的帽子不是很適合——

哈——囉！有人在家嗎？

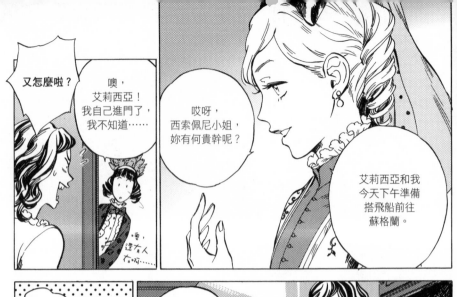

又怎麼啦？

噢，艾莉西亞！我自己進門了，我不知道……

哎呀，西索佩尼小姐，妳有何貴幹呢？

艾莉西亞和我今天下午準備搭飛船前往蘇格蘭。

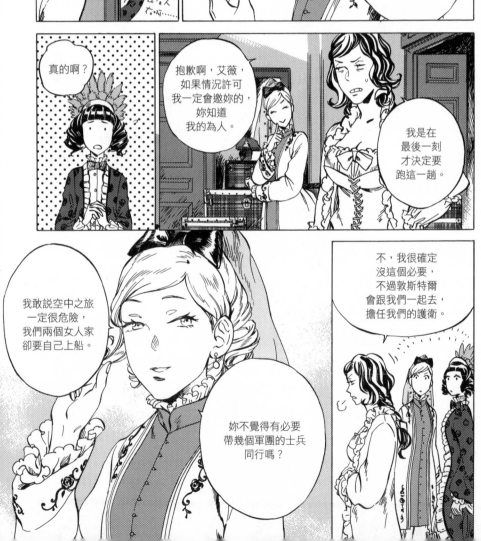

真的啊？

抱歉啊，艾薇，如果情況許可我一定會邀妳的，妳知道我的為人。

我是在最後一刻才決定要跑這一趟。

不，我很確定沒這個必要，不過敦斯特爾會跟我們一起去，擔任我們的護衛。

我敢說空中之旅一定很危險，我們兩個女人家卻要自己上船。

妳不覺得有必要帶幾個軍團的士兵同行嗎？

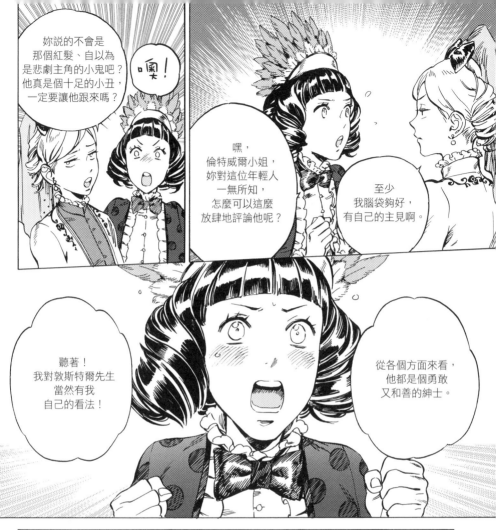

妳說的不會是那個紅髮、自以為是悲劇主角的小鬼吧？他真是個十足的小丑，一定要讓他跟來嗎？

嘖！

嘿，倫特威爾小姐，妳對這位年輕人一無所知，怎麼可以這麼放肆地評論他呢？

至少我腦袋夠好，有自己的主見啊。

聽著！我對敦斯特爾先生當然有我自己的看法！

從各個方面來看，他都是個勇敢又和善的紳士。

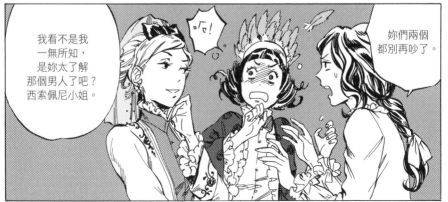

我看不是我一無所知，是妳太了解那個男人了吧？西索佩尼小姐。

呃！

妳們兩個都別再吵了。

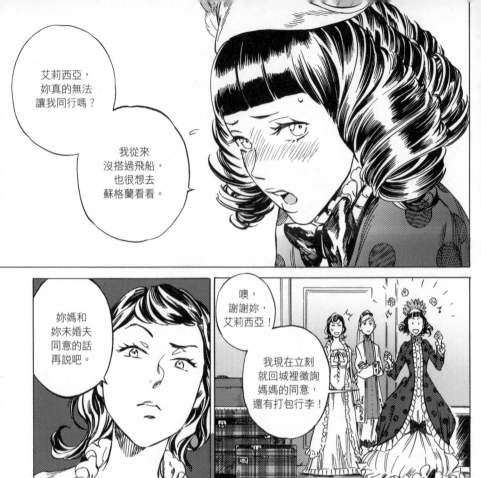

艾莉西亞，妳真的無法讓我同行嗎？

我從來沒搭過飛船，也很想去蘇格蘭看看。

妳媽和妳未婚夫同意的話再說吧。

噢，謝謝妳，艾莉西亞！

我現在立刻就回城裡徵詢媽媽的同意，還有打包行李！

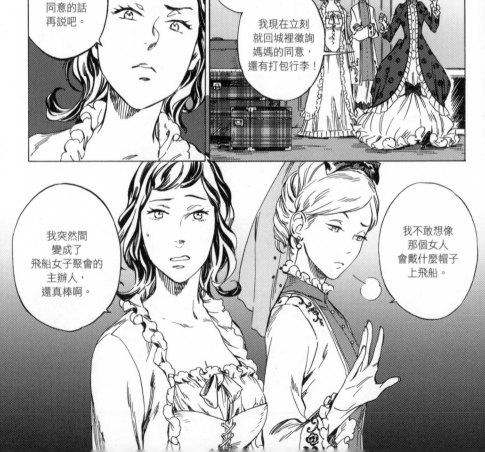

我突然間變成了飛船女子聚會的主辦人，還真棒啊。

我不敢想像那個女人會戴什麼帽子上飛船。

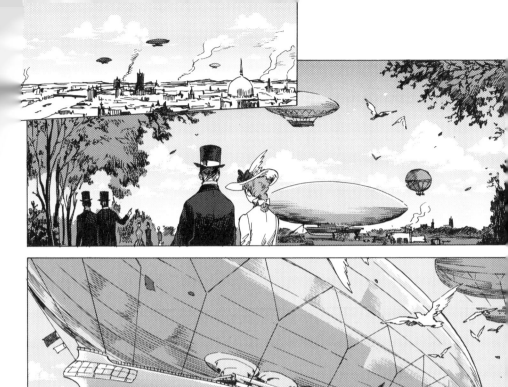

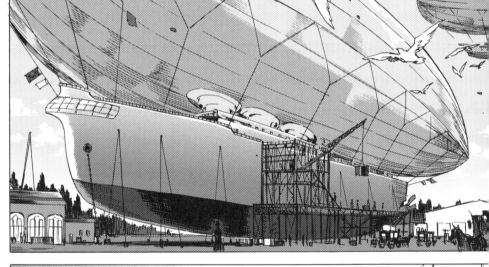

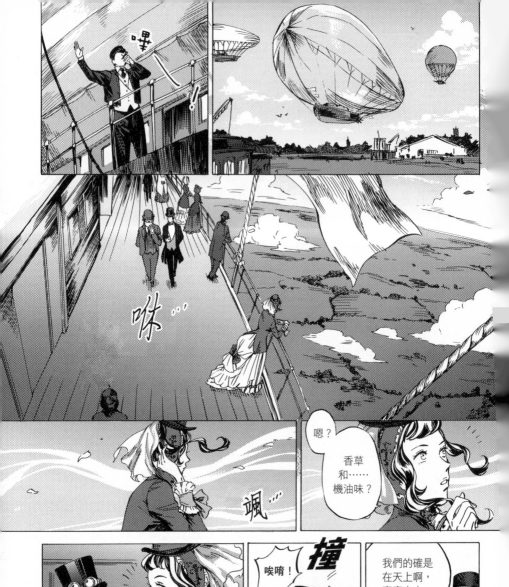

嗶

嗶

咻⋯

颯⋯

嗯?

香草和⋯⋯機油味?

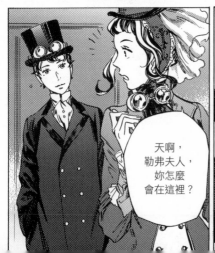

天啊,勒弗夫人,妳怎麼會在這裡?

唉唷!

撞

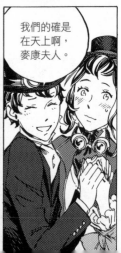

我們的確是在天上啊,麥康夫人。

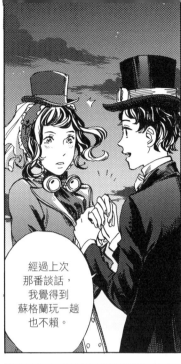

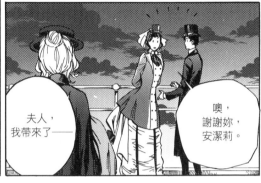

經過上次
那番談話，
我覺得到
蘇格蘭玩一趟
也不賴。

夫人，
我帶來了——

噢，
謝謝妳，
安潔莉。

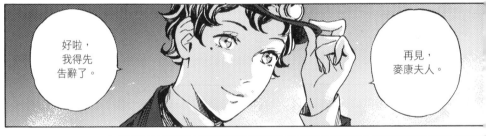

好啦，
我得先
告辭了。

再見，
麥康夫人。

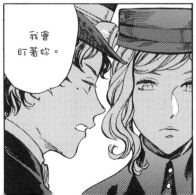

她說什麼？

沒什麼，
夫人。

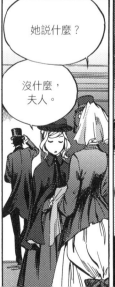

我會
盯著妳。

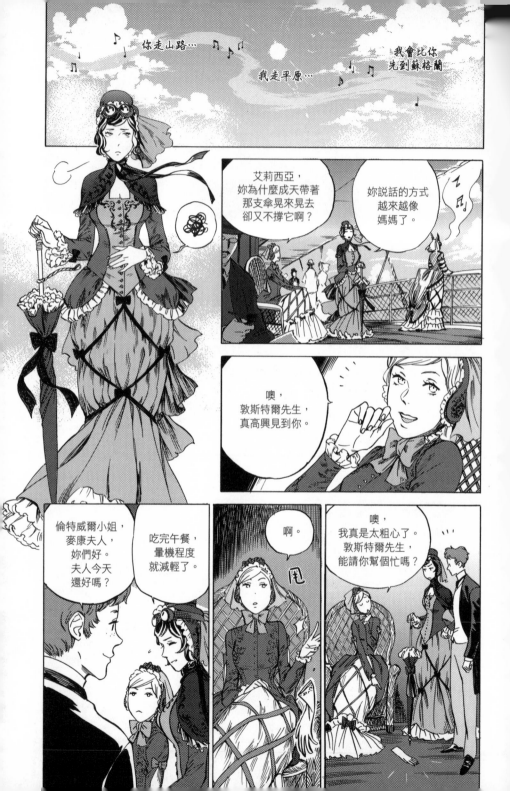

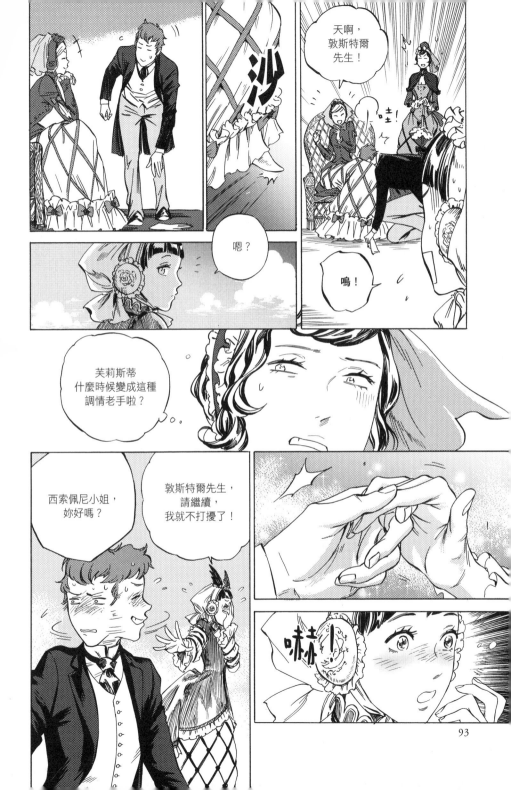

93

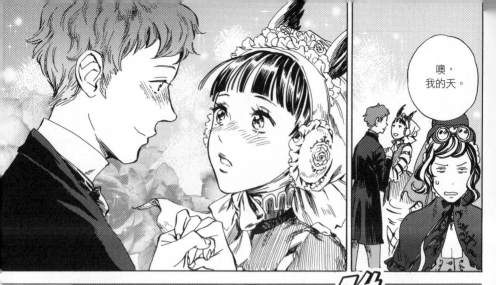

噢，
我的天。

啪啪啪
劈 啪

啪啪啪啪啪

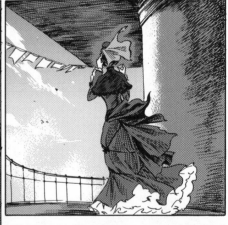

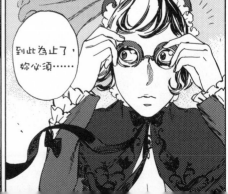

到此為止了，
妳必須……

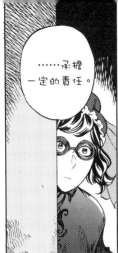

……承擔一定的責任。

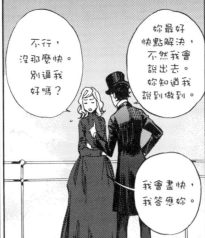

不行，沒那麼快。別逼我好嗎？

妳最好快點解決，不然我會說出去。妳知道我說到做到。

我會盡快，我答應妳。

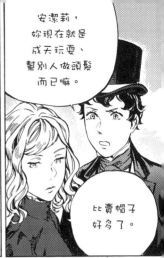

安潔莉，妳現在就是成天玩耍、幫別人做頭髮而已嘛。

比賣帽子好多了。

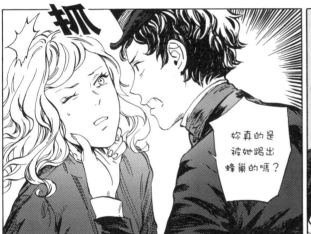

抓

妳真的是被她踢出蜂巢的嗎？

咳

嗚嗚

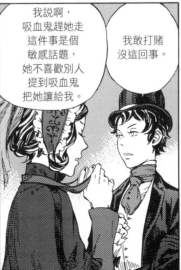

我説啊，吸血鬼趕她走這件事是個敏感話題，她不喜歡別人提到吸血鬼把她讓給我。

我敢打賭沒這回事。

那就跟妳不喜歡別人過問妳上飛船的真正原因一樣。

……

窣

……但我
向妳保證，
我現在並沒有
麻煩纏身。

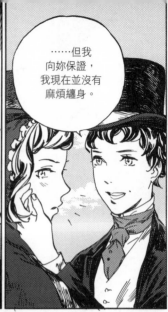

勒弗夫人，
妳跟我的女僕
以前有什麼
往來嗎？

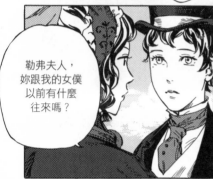

曾經有……

勒弗小姐，
妳的雇主是誰？
法國政府？

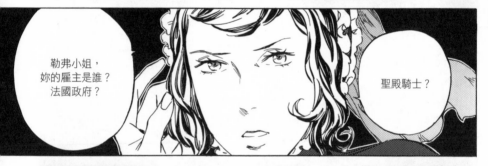

聖殿騎士？

麥康夫人，
妳誤會我了。

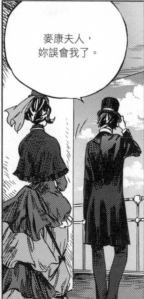

我向妳保證，
我的雇主
就是我自己。

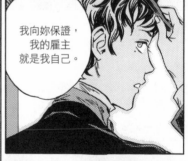

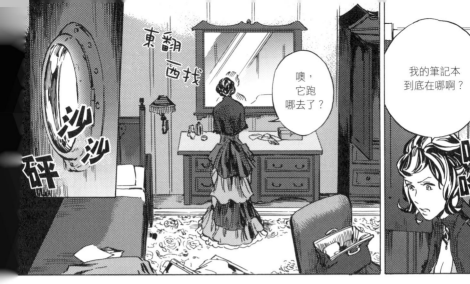

東翻西找

沙沙

砰

噢，它跑哪去了？

我的筆記本到底在哪啊？

咚咚

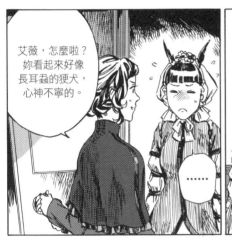

艾薇，怎麼啦？妳看起來好像長耳蟲的狠犬，心神不寧的。

……

沙沙

咚！

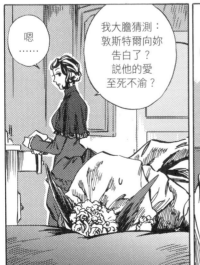

嗯……

我大膽猜測：敦斯特爾向妳告白了？說他的愛至死不渝？

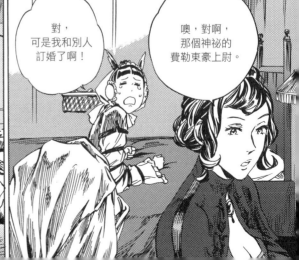

對，可是我和別人訂婚了啊！

噢，對啊，那個神祕的費勒東豪上尉。

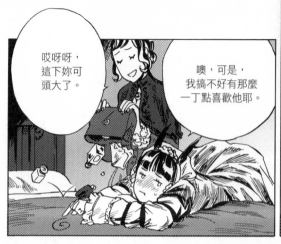
哎呀呀，這下妳可頭大了。

噢，可是，我搞不好有那麼一丁點喜歡他耶。

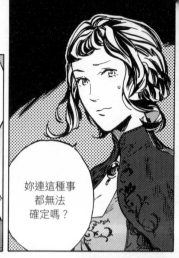
妳連這種事都無法確定嗎？

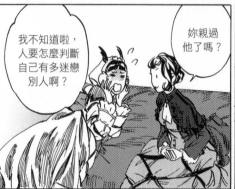
我不知道啦，人要怎麼判斷自己有多迷戀別人啊？

妳親過他了嗎？

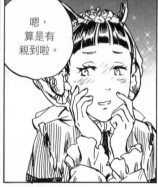
嗯，算是有親到啦。

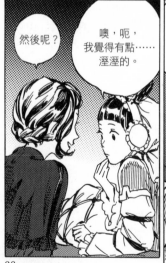
然後呢？

噢，呃，我覺得有點……溼溼的。

我的腦袋一片混亂，妳明白我面臨著什麼樣的「浩劫」嗎？

妳是說浩劫？

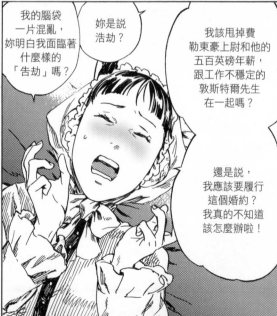
我該甩掉費勒東豪上尉和他的五百英磅年薪，跟工作不穩定的敦斯特爾先生在一起嗎？

還是說，我應該要履行這個婚約？我真的不知道該怎麼辦啦！

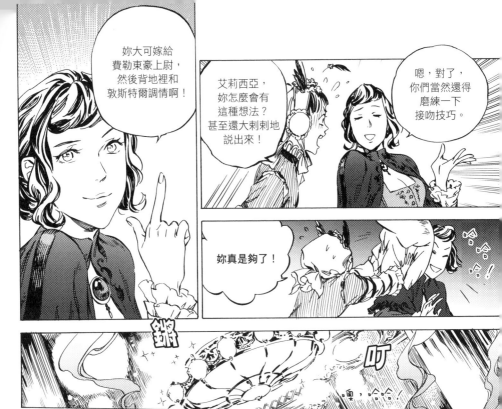

妳大可嫁給費勒東豪上尉，然後背地裡和敦斯特爾調情啊！

艾莉西亞，妳怎麼會有這種想法？甚至還大剌剌地說出來！

嗯，對了，你們當然還得磨練一下接吻技巧。

妳真是夠了！

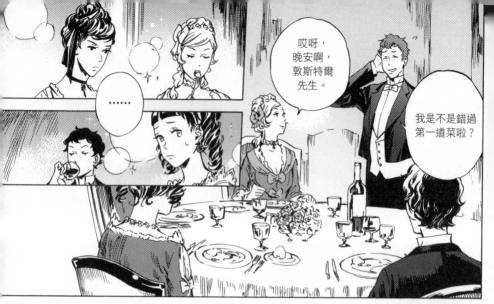

哎呀，晚安啊，敦斯特爾先生。

……

我是不是錯過第一道菜啦？

你想吃的話可以吃我的。

我最近嚴重缺乏食慾。

芙莉斯蒂，我好像把我那本皮面旅行日誌忘在某個地方了，妳有沒有看到？

噢，親愛的姐姐，妳不會開始寫作了吧？

噁！

老實説，
妳一天到晚
看書的模樣
已經夠礙眼了。

讀書這種事，
我能避就避。
它不但傷眼睛，
最可怕的是
讀著讀著額頭上
會長出皺紋來呀！

啊，對噢，
妳擔心這個
也來不及了。

噢，
芙莉斯蒂，
快閉上
妳的嘴。

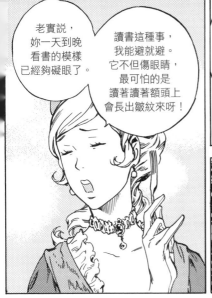

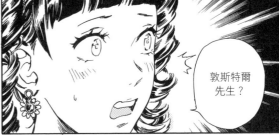

敦斯特爾
先生？

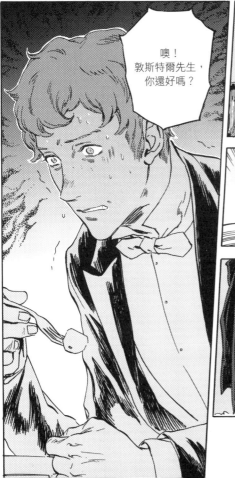

噢！
敦斯特爾先生，
你還好嗎？

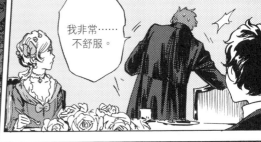

我非常……
不舒服。

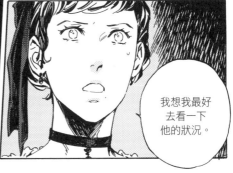

我想我最好
去看一下
他的狀況。

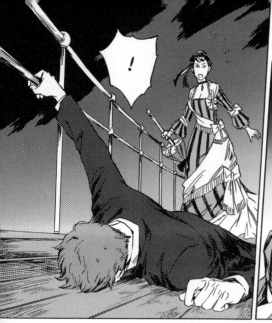

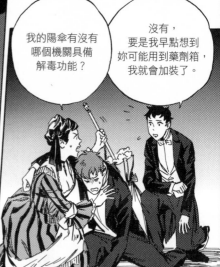

我的陽傘有沒有哪個機關具備解毒功能？

沒有，要是我早點想到妳可能用到藥劑箱，我就會加裝了。

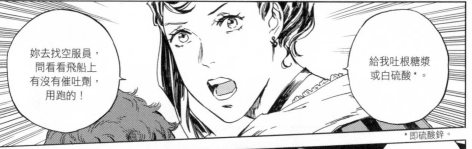

妳去找空服員，問看看飛船上有沒有催吐劑，用跑的！

給我吐根糖漿或白硫酸*。

*即硫酸鋅。

我立刻去！

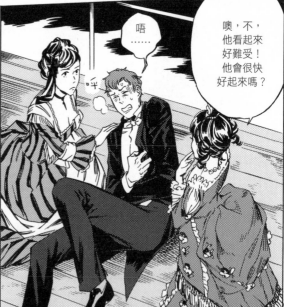

唔……

噢，不，他看起來好難受！他會很快好起來嗎？

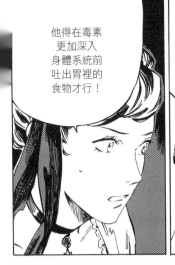

他得在毒素更加深入身體系統前吐出胃裡的食物才行！

別説傻話了，艾莉西亞。他只是食物中毒罷了。

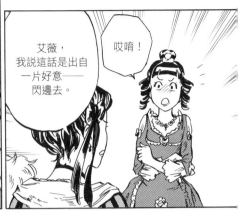

艾薇，我説這話是出自一片好意——閃邊去。

哎唷！

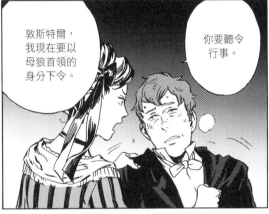

敦斯特爾，我現在要以母狼首領的身分下令。

你要聽令行事。

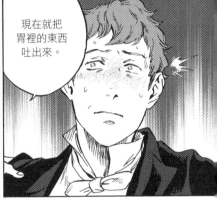

現在就把胃裡的東西吐出來。

危顫顫

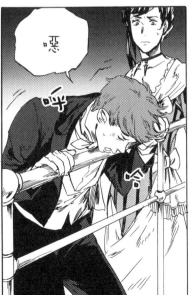

噁

咴

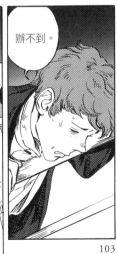

辦不到。

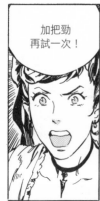

加把勁再試一次!

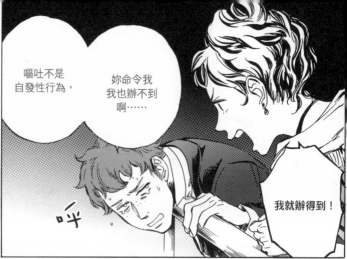

嘔吐不是自發性行為，

妳命令我我也辦不到啊……

我就辦得到!

呼

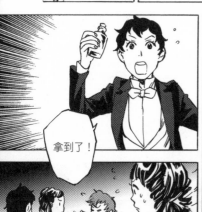

拿到了!

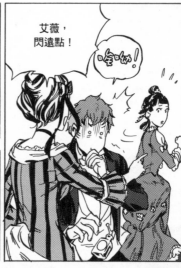

艾薇，閃遠點!

嗯咿!

嗝嗚嗚嗚嗚

咔咔

嗝嗚嗚嗚

嗯!

嗯!

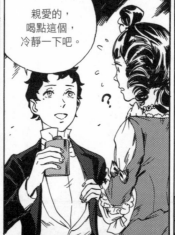

親愛的，喝點這個，冷靜一下吧。

大口灌

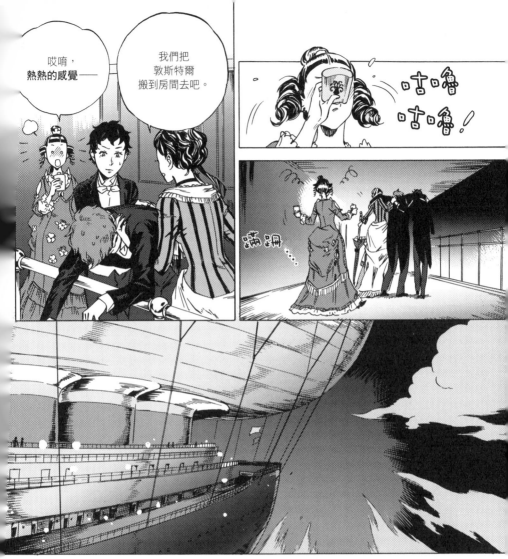

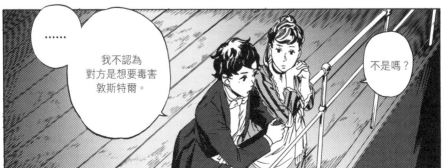

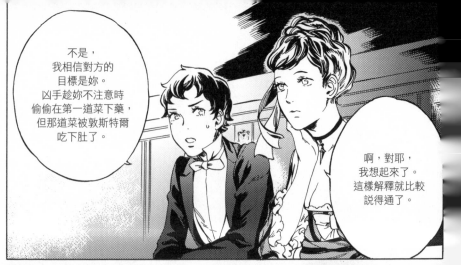

不是，我相信對方的目標是妳。凶手趁妳不注意時偷偷在第一道菜下藥，但那道菜被敦斯特爾吃下肚了。

啊，對耶，我想起來了。這樣解釋就比較說得通了。

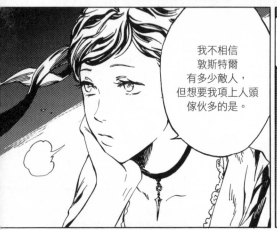

我不相信敦斯特爾有多少敵人，但想要我項上人頭傢伙多的是。

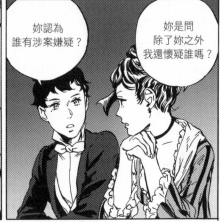

妳認為誰有涉案嫌疑？

妳是問除了妳之外我還懷疑誰嗎？

……

失禮了，抱歉啊。

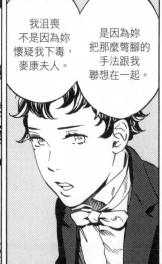

我沮喪不是因為妳懷疑我下毒，麥康夫人。

是因為妳把那麼彆腳的手法跟我聯想在一起。

如果我想要妳死……

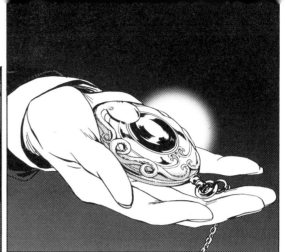

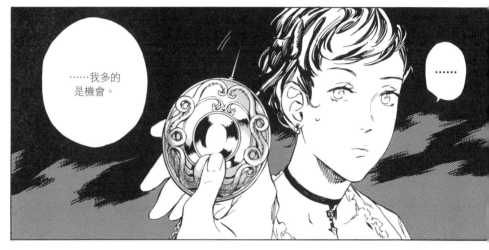

……我多的是機會。

……

沒錯，但妳也可能是為了誤導我才故意出包。

麥康夫人，妳真是生性多疑啊。

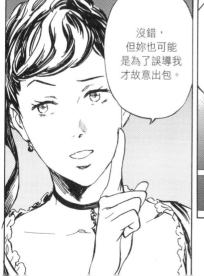

107

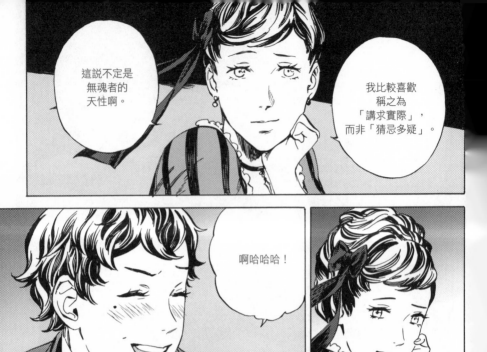

這說不定是無魂者的天性啊。

我比較喜歡稱之為「講求實際」，而非「猜忌多疑」。

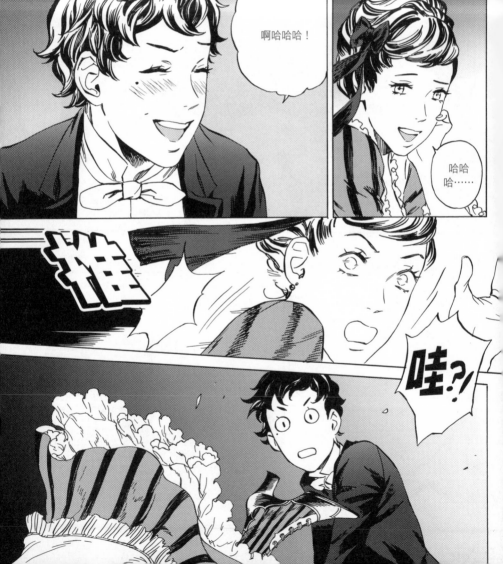

啊哈哈哈！

哈哈哈……

推

哇?!

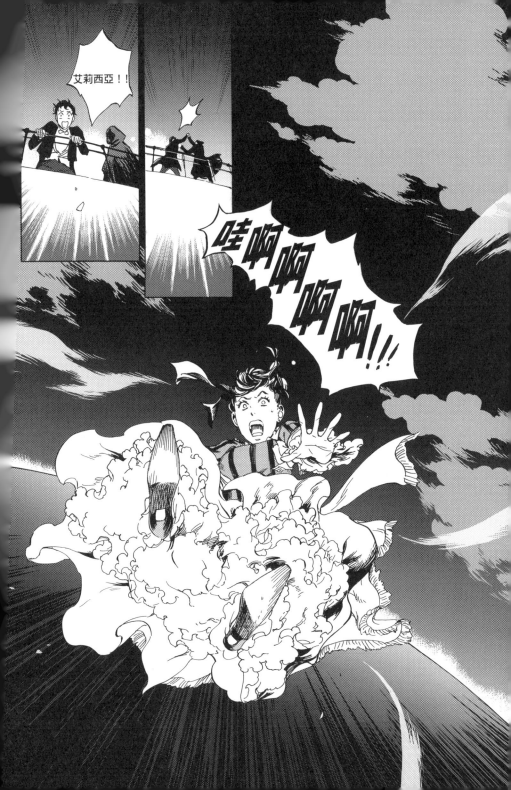

無魂者 艾莉西亞 Vol.2

船尾 de 帽店

CHAPEAU de POU

第十一章

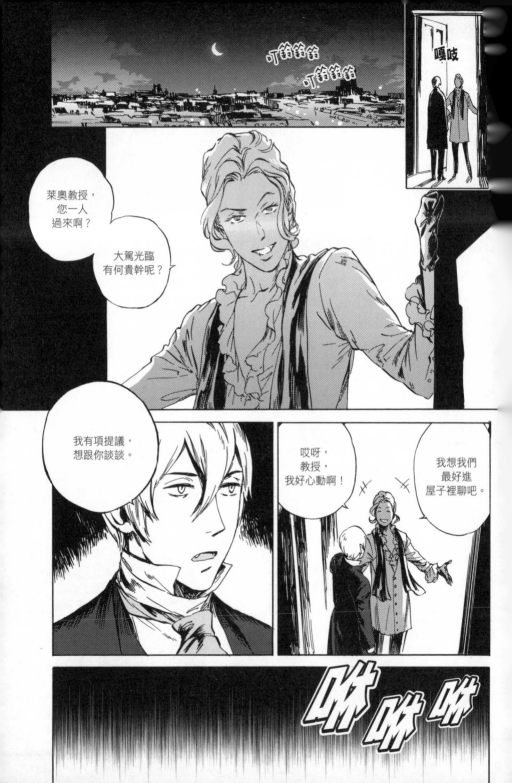

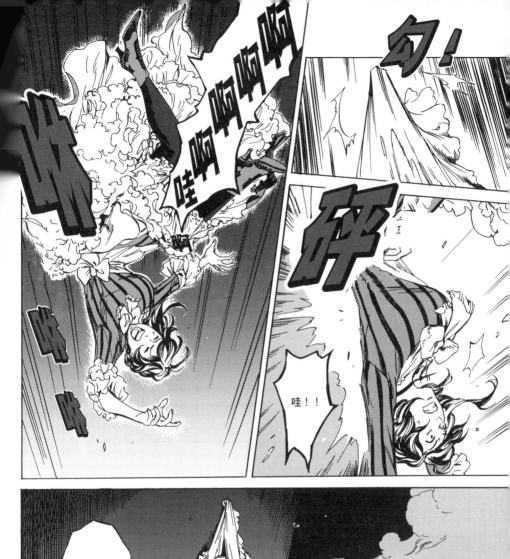
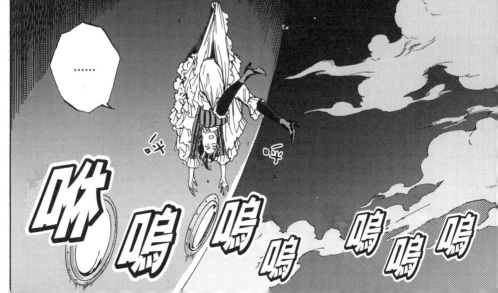

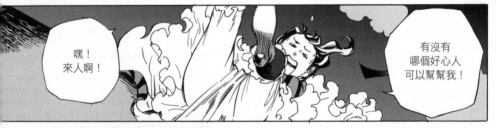

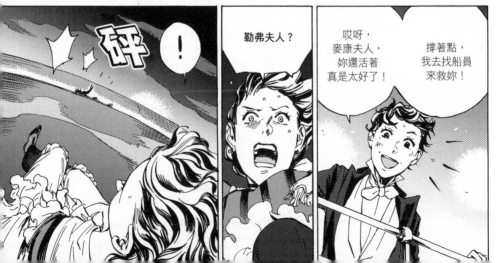

噢，
天啊！

救命啊！！！

咿

啪

哎呀，
艾莉西亞·麥康，
妳在這裡做什麼？
妳好像懸在
空中耶！

艾薇，
可以拉我
一把嗎？

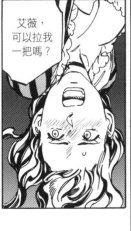

我不認為
我幫得上
什麼忙耶。

說真的，
艾莉西亞，
妳是中邪了嗎？
為什麼讓自己
像個藤壺一樣掛在
船旁邊啊！？

妳有沒有發現
妳的內褲
都露出來了！

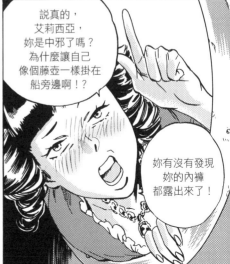

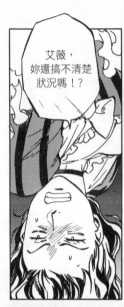

艾薇,
妳還搞不清楚
狀況嗎!?

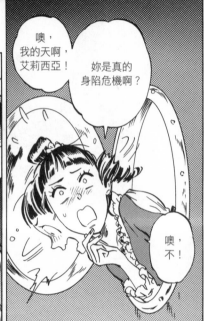

噢,
我的天啊,
艾莉西亞!

妳是真的
身陷危機啊?

噢,
不!

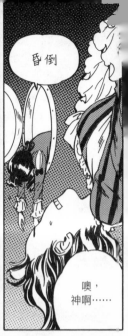

昏倒

噢,
神啊……

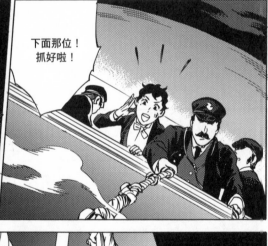

下面那位!
抓好啦!

我想我最好在這喘口氣。

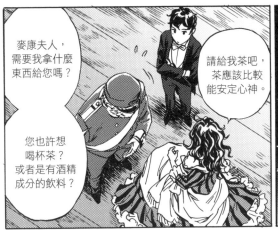

麥康夫人，需要我拿什麼東西給您嗎？

請給我茶吧，茶應該比較能安定心神。

您也許想喝杯茶？或者是有酒精成分的飲料？

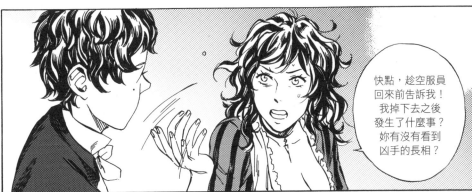

快點，趁空服員回來前告訴我！我掉下去之後發生了什麼事？妳有沒有看到凶手的長相？

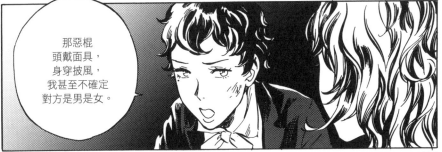

那惡棍頭戴面具，身穿披風，我甚至不確定對方是男是女。

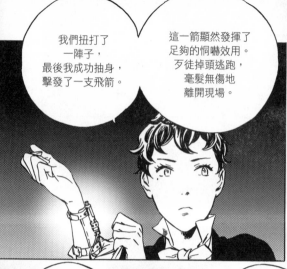

我們扭打了一陣子，最後我成功抽身，擊發了一支飛箭。

這一箭顯然發揮了足夠的恫嚇效用。歹徒掉頭逃跑，毫髮無傷地離開現場。

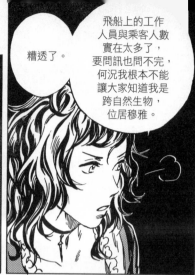

飛船上的工作人員與乘客人數實在太多了，要問訊也問不完，何況我根本不能讓大家知道我是跨自然生物，位居穆雅。

糟透了。

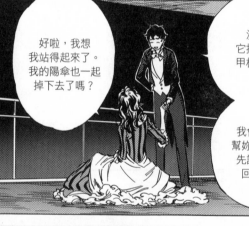

好啦，我想我站得起來了。我的陽傘也一起掉下去了嗎？

沒有，它掉到觀測甲板上了。

我會請人去幫妳拿回來，先讓我送妳回房吧。

咚

吁！

小睡一覺，明天應該又會生龍活虎了吧。

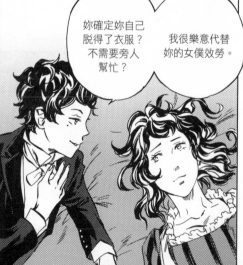

妳確定妳自己脫得了衣服？不需要旁人幫忙？

我很樂意代替妳的女僕效勞。

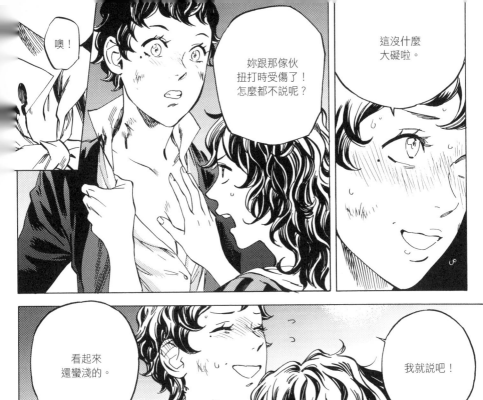

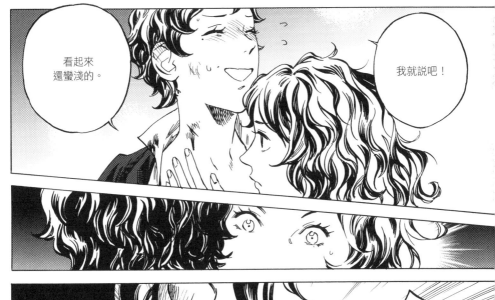

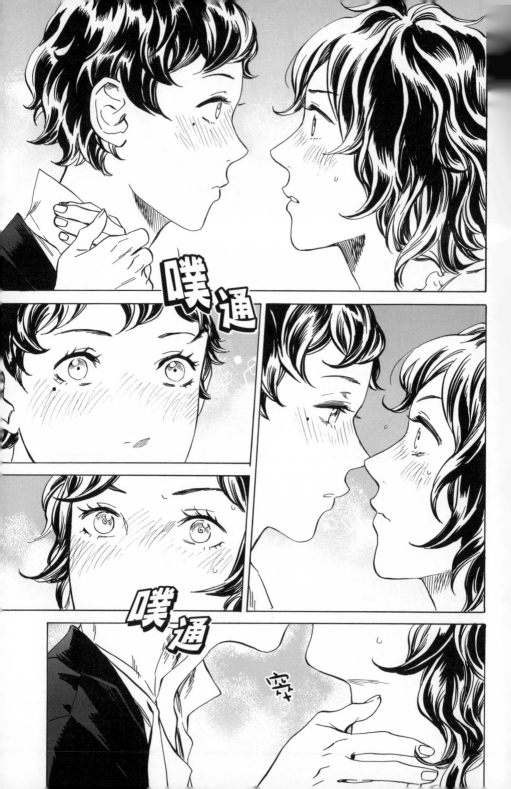

咳

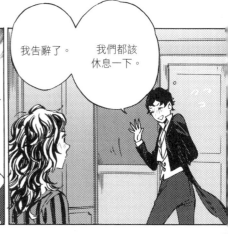

我告辭了。　我們都該休息一下。

晚安！

砰

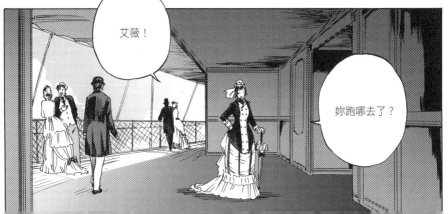

艾薇！

妳跑哪去了？

卡恰

艾薇?

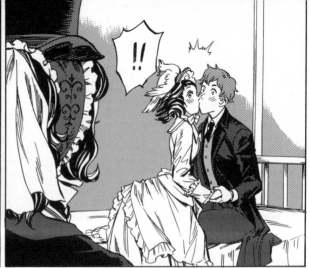

!!

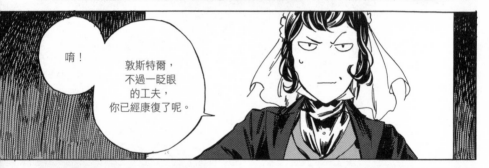

唷!

敦斯特爾,
不過一眨眼
的工夫,
你已經康復了呢。

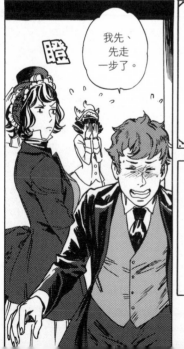

瞪

我先、
先走
一步了。

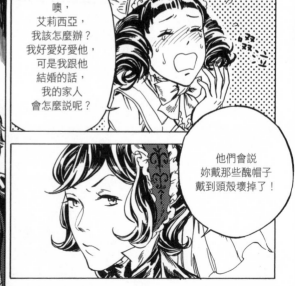

噢,
艾莉西亞,
我該怎麼辦?
我好愛好愛他,
可是我跟他
結婚的話,
我的家人
會怎麼說呢?

他們會說
妳戴那些醜帽子
戴到頭殼壞掉了!

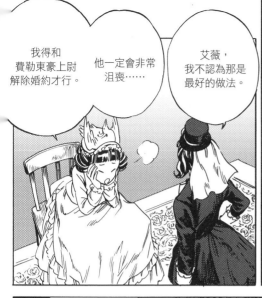

我得和費勒東豪上尉解除婚約才行。

他一定會非常沮喪……

艾薇，我不認為那是最好的做法。

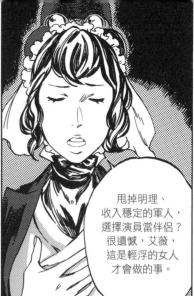

甩掉明理、收入穩定的軍人，選擇演員當伴侶？很遺憾，艾薇，這是輕浮的女人才會做的事。

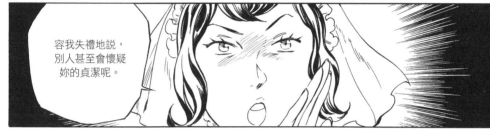

容我失禮地說，別人甚至會懷疑妳的貞潔呢。

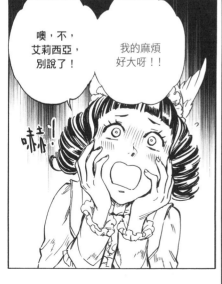

噢，不，艾莉西亞，別說了！

我的麻煩好大呀！！

嚇！

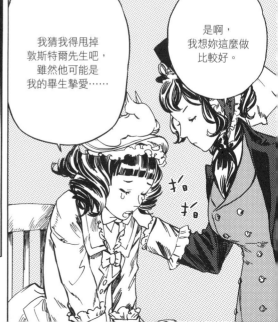

我猜我得甩掉敦斯特爾先生吧，雖然他可能是我的畢生摯愛……

是啊，我想妳這麼做比較好。

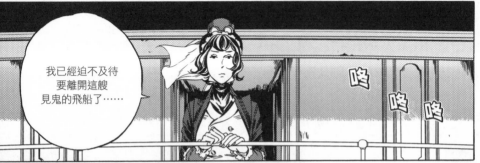

我已經迫不及待要離開這艘見鬼的飛船了……

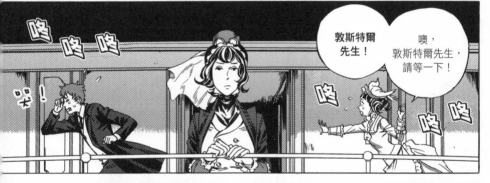

敦斯特爾先生！

噢，敦斯特爾先生，請等一下！

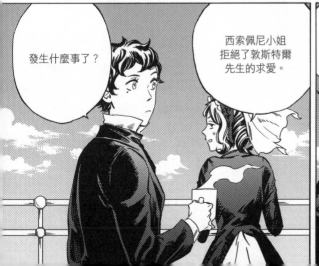

發生什麼事了？

西索佩尼小姐拒絕了敦斯特爾先生的求愛。

噢，真是不幸啊！

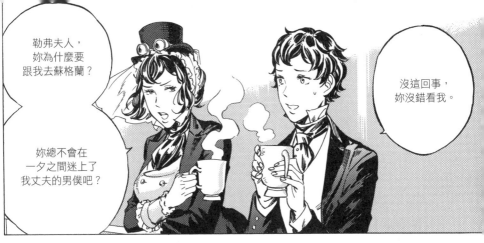

勒弗夫人，妳為什麼要跟我去蘇格蘭？

沒這回事，妳沒錯看我。

妳總不會在一夕之間迷上了我丈夫的男僕吧？

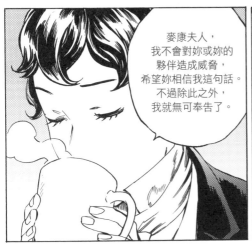

麥康夫人，我不會對妳或妳的夥伴造成威脅，希望妳相信我這句話。不過除此之外，我就無可奉告了。

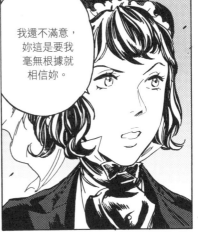

我還不滿意，妳這是要我毫無根據就相信妳。

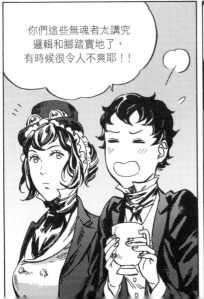

你們這些無魂者太講究邏輯和腳踏實地了，有時候很令人不爽耶！！

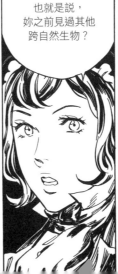

也就是說，妳之前見過其他跨自然生物？

見過一次，是很久以前的事了。我是可以告訴妳這個故事……

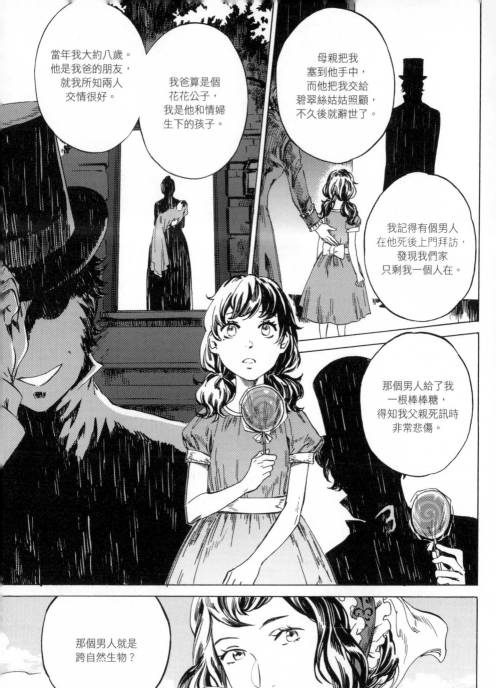

當年我大約八歲。
他是我爸的朋友，
就我所知兩人
交情很好。

我爸算是個
花花公子，
我是他和情婦
生下的孩子。

母親把我
塞到他手中，
而他把我交給
碧翠絲姑姑照顧，
不久後就辭世了。

我記得有個男人
在他死後上門拜訪，
發現我們家
只剩我一個人在。

那個男人給了我
一根棒棒糖，
得知我父親死訊時
非常悲傷。

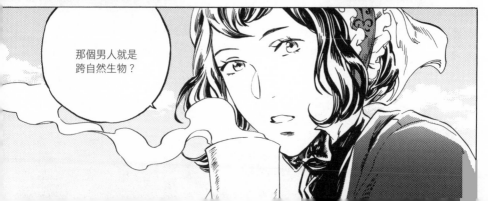

那個男人就是
跨自然生物？

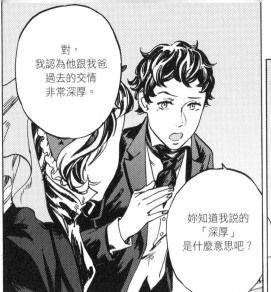

對，
我認為他跟我爸
過去的交情
非常深厚。

妳知道我說的
「深厚」
是什麼意思吧？

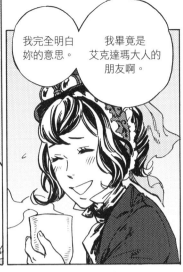

我完全明白
妳的意思。

我畢竟是
艾克達瑪大人的
朋友啊。

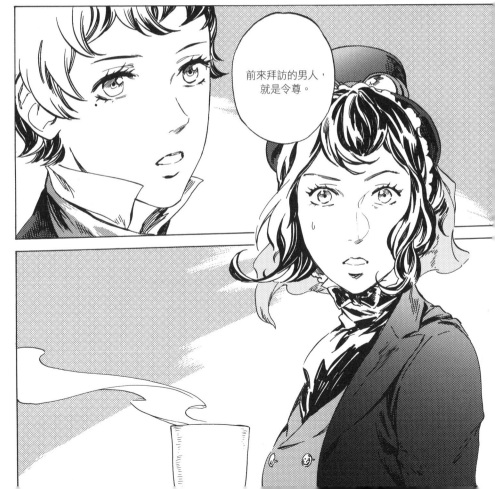

前來拜訪的男人，
就是令尊。

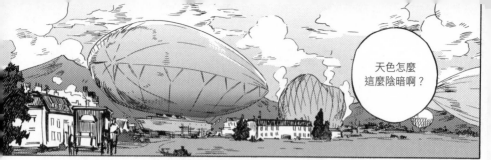

天色怎麼這麼陰暗啊？

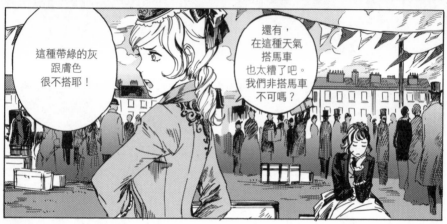

這種帶綠的灰跟膚色很不搭耶！

還有，在這種天氣搭馬車也太糟了吧。我們非搭馬車不可嗎？

看來敦斯特爾不願接受妳提分手？

呃，不完全是這樣。當我說……

真不知道我原本是看上他哪一點！！

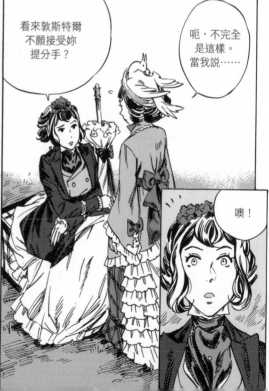

噢！

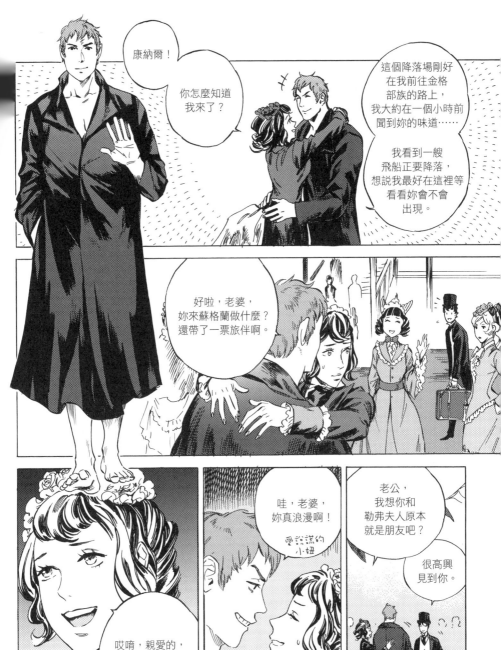

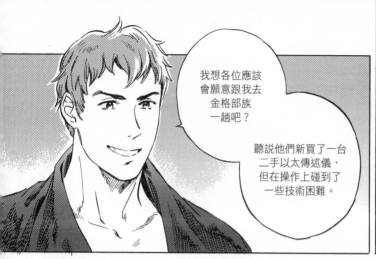
我想各位應該
會願意跟我去
金格部族
一趟吧？

聽說他們新買了一台
二手以太傳述儀，
但在操作上碰到了
一些技術困難。

當然願意。

馬車來了！

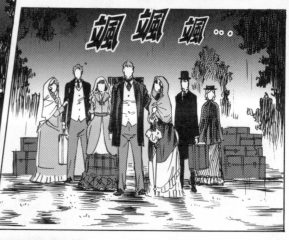

那是誰？

束緊腰帶囉*,
親愛的。

老公,
不用在這種關頭
提我的腰帶吧?

* 意指做好行動或戰鬥的準備。

嘎吱

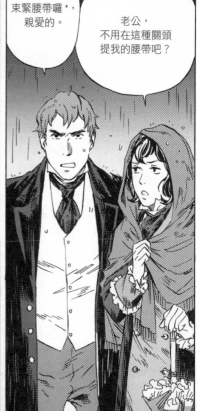

瞇眼

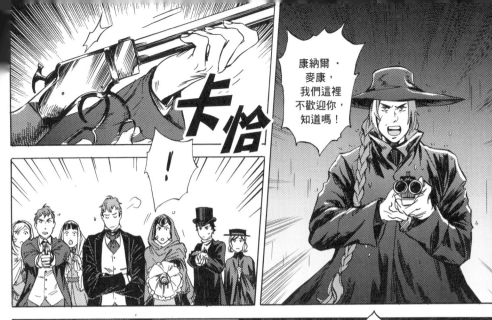

康納爾‧麥康，我們這裡不歡迎你，知道嗎！

卡恰

你也別以為自己可以變身對付我！

自從我們部族渡海歸國後，你對我們下的狼人詛咒已經失效好幾個月了！

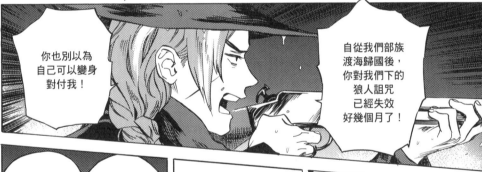

這就是我來訪的原因。

我們是來幫你們的，希艾。

你怎麼會在意？你可是捨棄我們的人啊！

少胡說八道，康納爾‧麥康。那只是你的推託之詞，我們都清楚得很！

你花二十年收拾你在外頭留下的爛攤子，現在又要回來啦？

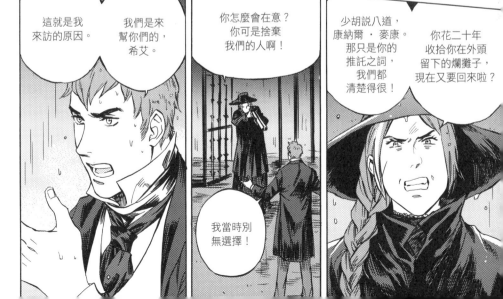

我當時別無選擇！

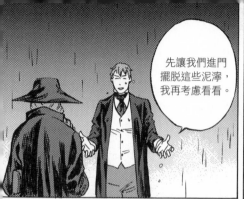

先讓我們進門擺脫這些泥濘，我再考慮看看。

這位小姐真有趣。

妳可別亂來啊！

呸！

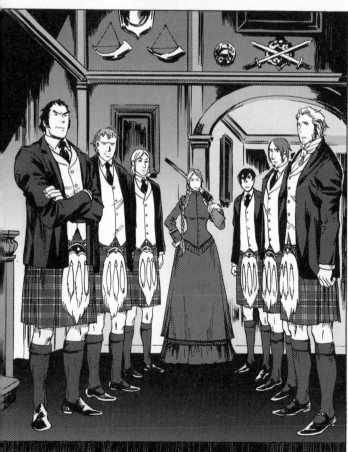

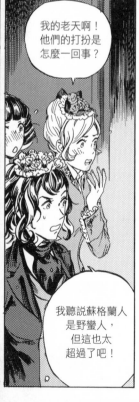

我的老天啊！他們的打扮是怎麼一回事？

我聽說蘇格蘭人是野蠻人，但這也太超過了吧！

希艾，
這是我的妻子，
艾莉西亞．
麥康。

老婆，
這是希艾．
麥康，
金格夫人。

我的
曾曾曾曾孫女。

！

可是……
她看起來年紀
比艾莉西亞
還大耶。

親愛的，
如果我是妳，
我不會試圖搞懂
這個問題。

我才快
四十歲，
沒多老。

她看起來甚至
比妳還老耶，
麥康大人！

你在變成狼人前
有家庭？
你從來沒告訴我。

妳從來
沒問啊。

聲肩

我們聽說過
妳的事蹟。

我們知道我們的老頭目被一個破咒者迷昏了頭。

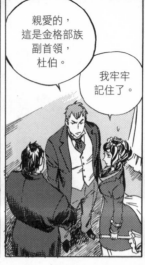

親愛的,這是金格部族副首領,杜伯。

我牢牢記住了。

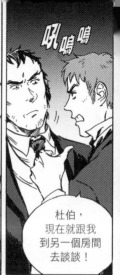

吼嗚嗚

杜伯,現在就跟我到另一個房間去談談!

我們帶各位到客房去,九點開飯。

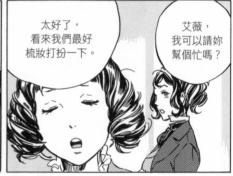

太好了,看來我們最好梳妝打扮一下。

艾薇,我可以請妳幫個忙嗎?

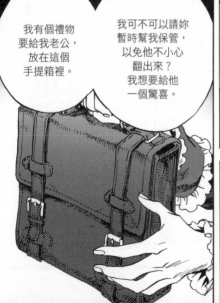

我有個禮物要給我老公,放在這個手提箱裡。

我可不可以請妳暫時幫我保管,以免他不小心翻出來?我想要給他一個驚喜。

噢,真的啊!妳真是個貼心的妻子!裡頭裝的是什麼?

呃,襪子!

可以開運的特殊襪子。

……艾莉西亞,妳是不是不太對勁啊?

安潔莉，
我已經跟艾薇說
妳今天可能可以
幫她做頭髮了。

目前我的髮型
已經沒什麼需要
調整的地方了。

……

夫人，
為什麼
勒弗夫人
到現在還要
跟著我們？

妳真的看她
很不順眼
是吧？

我知道了，
夫人。

我要先聲明，
我也不信任她。

讓她來這趟當然
是我丈夫的主意。
金格部族有台
故障的以太傳述儀，
康納爾就帶勒弗夫人
來檢查機器。
我要他作罷，
他也不聽勸。

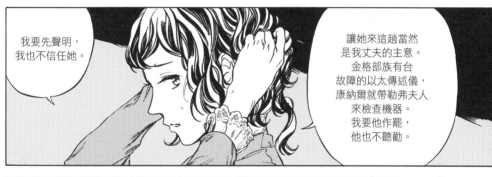

……謝謝妳，
夫人。

砰
敲敲
？

噢，
太好了，
你來啦。
可以來幫我
一下嗎？

卡恰……

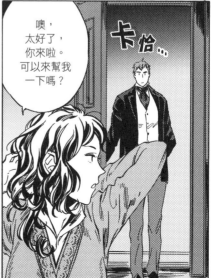

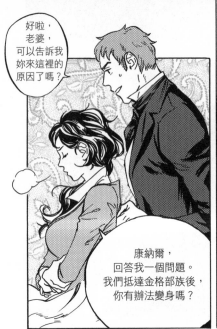

好啦，老婆，可以告訴我妳來這裡的原因了嗎？

康納爾，回答我一個問題。我們抵達金格部族後，你有辦法變身嗎？

沒辦法，在這裡試圖變身的感覺跟在妳的觸碰下試圖變身有些類似。

碰

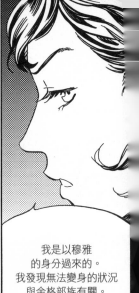

我是以穆雅的身分過來的。我發現無法變身的狀況與金格部族有關。

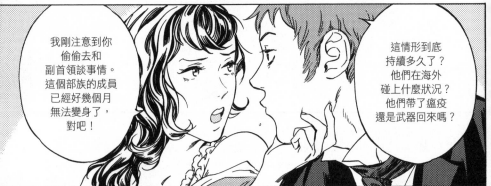

我剛注意到你偷偷去和副首領談事情。這個部族的成員已經好幾個月無法變身了，對吧！

這情形到底持續多久了？他們在海外碰上什麼狀況？他們帶了瘟疫還是武器回來嗎？

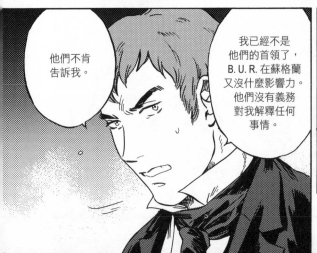

他們不肯告訴我。

我已經不是他們的首領了，B.U.R.在蘇格蘭又沒什麼影響力。他們沒有義務對我解釋任何事情。

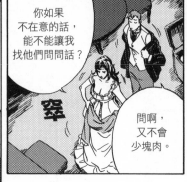

你如果不在意的話，能不能讓我找他們問問話？

窣

問啊，又不會少塊肉。

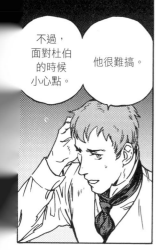

不過，面對杜伯的時候小心點。

他很難搞。

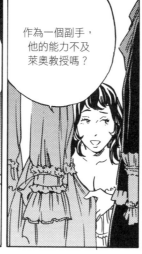

作為一個副手，他的能力不及萊奧教授嗎？

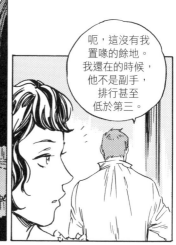

呃，這沒有我置喙的餘地。我還在的時候，他不是副手，排行甚至低於第三。

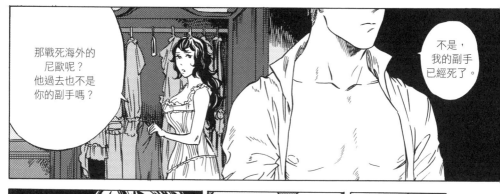

那戰死海外的尼歐呢？他過去也不是你的副手嗎？

不是，我的副手已經死了。

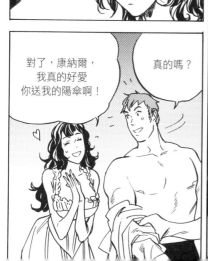

……

對了，康納爾，我真的好愛你送我的陽傘啊！

真的嗎？

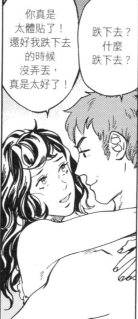

你真是太體貼了！還好我跌下去的時候沒弄丟，真是太好了！

跌下去？什麼跌下去？

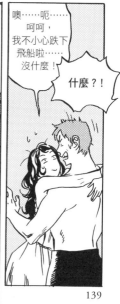

噢……呃……呵呵，我不小心跌下飛船啦……沒什麼！

什麼？！

139

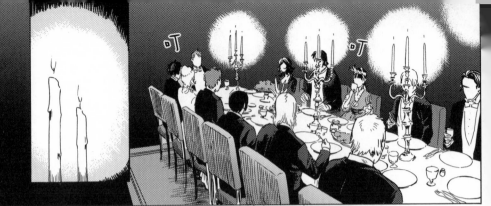

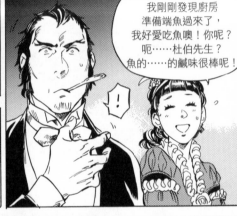

我剛剛發現廚房準備端魚過來了，我好愛吃魚噢！你呢？呃……杜伯先生？魚的……的鹹味很棒呢！

…

呃……我也非常愛吃魚，西索佩尼小姐。

我、我喜歡魚。

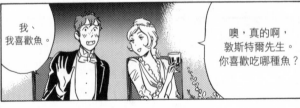

噢，真的啊，敦斯特爾先生。你喜歡吃哪種魚？

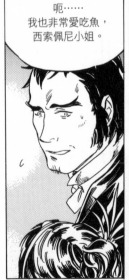

老婆，妳妹妹在做什麼啊？

我妹發現艾薇想跟敦斯特爾在一起，就開始勾引他囉！

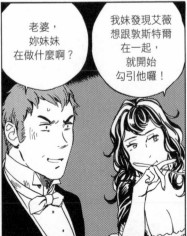

西索佩尼小姐為什麼會對一個演員兼部族小弟感興趣？

140

好啦，暫時擺脫狼人詛咒的各位，你們享受這段時光嗎？

呃……這幾個月的生活很有趣！

我從來不知道自己有這麼想念白天呢！

是啊，不過這種生活越來越令人不耐了。

狼人當習慣後，就很難擺脫這種認同了。

最近要是稍微割到手，傷口都要花上好一段時間才會癒合。我們的身體都變得非常脆弱。

我已經忘記要怎麼刮鬍子了，嘿嘿。

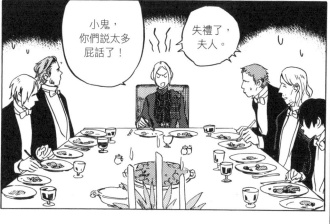

小鬼，你們說太多屁話了！

失禮了，夫人。

……

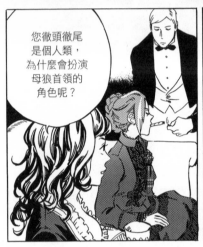您徹頭徹尾是個人類，為什麼會扮演母狼首領的角色呢？

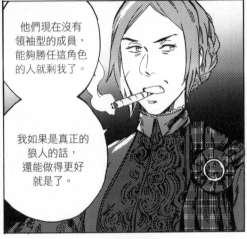他們現在沒有領袖型的成員，能夠勝任這角色的人就剩我了。

我如果是真正的狼人的話，還能做得更好就是了。

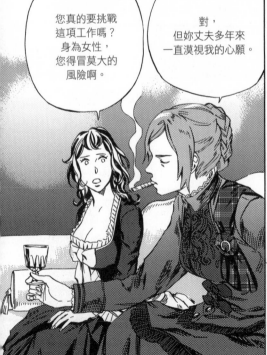您真的要挑戰這項工作嗎？身為女性，您得冒莫大的風險啊。

對，但妳丈夫多年來一直漠視我的心願。

我是他最後一個人類後裔。

噢……

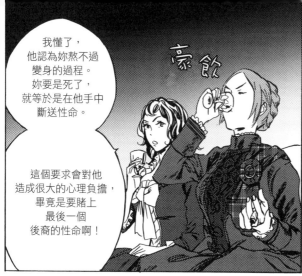

我懂了，
他認為妳熬不過
變身的過程。
妳要是死了，
就等於是在他手中
斷送性命。

豪飲

這個要求會對他
造成很大的心理負擔，
畢竟是要賭上
最後一個
後裔的性命啊！

這就是他
離開部族的
原因嗎？

他沒告訴妳
真相？

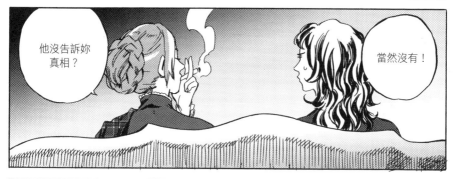

當然沒有！

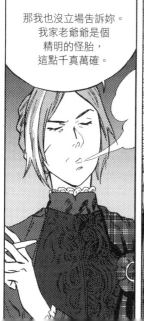

那我也沒立場告訴妳。
我家老爺爺是個
精明的怪胎，
這點千真萬確。

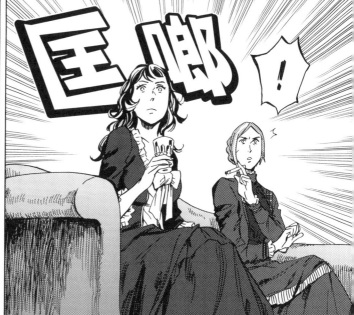

匡嘟！

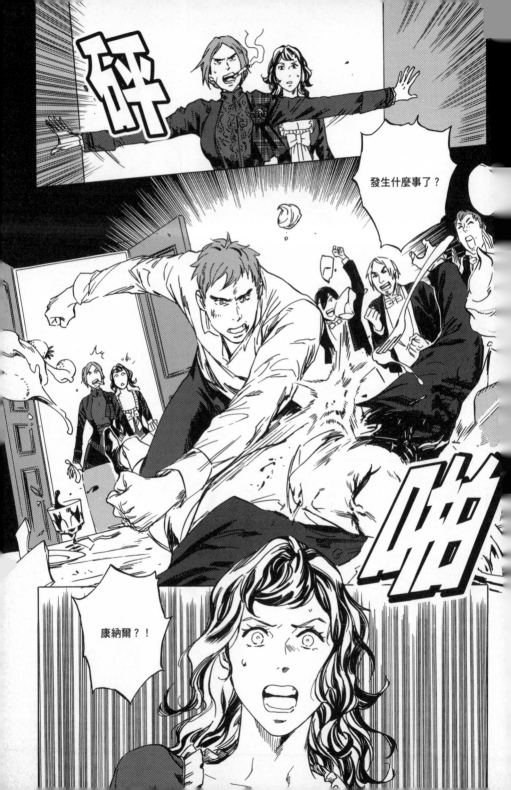

無魂者
艾莉西亞
Vol.2

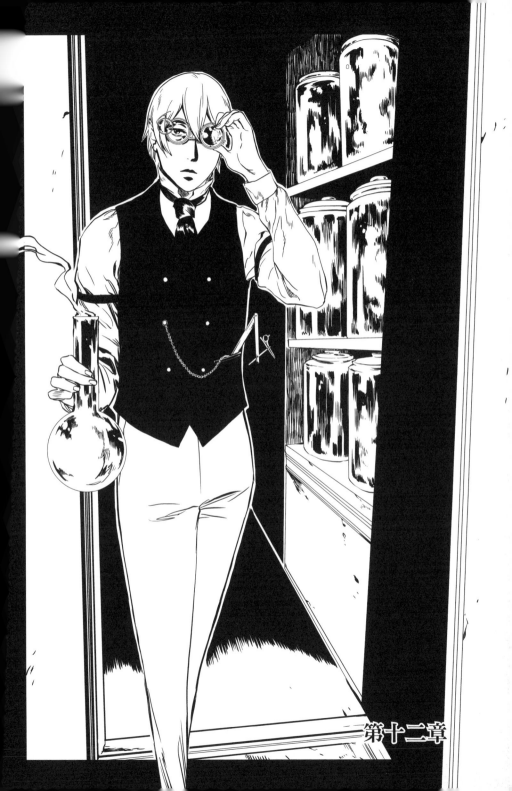

第十二章

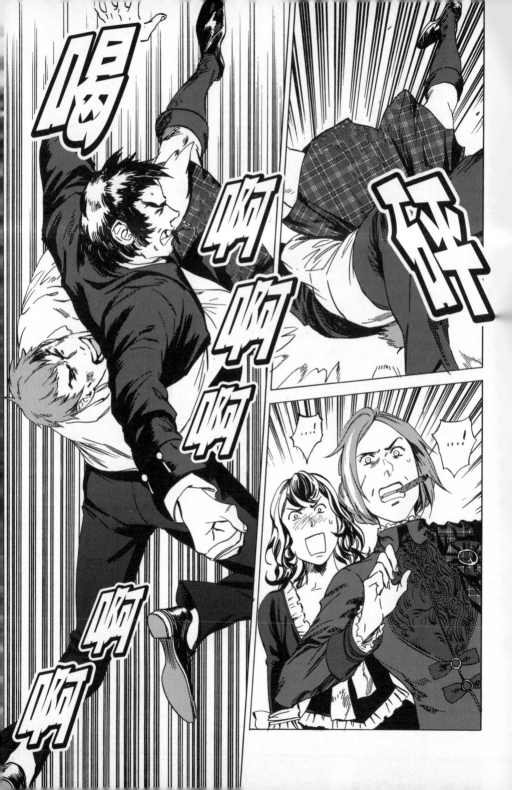

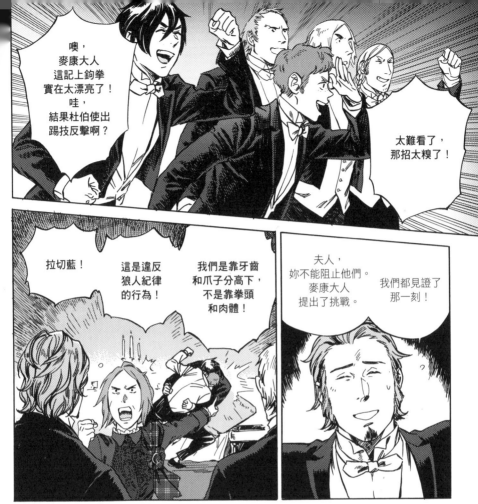

噢，麥康大人這記上鉤拳實在太漂亮了！哇，結果杜伯使出踢技反擊啊？

太難看了，那招太糗了！

拉切藍！

這是違反狼人紀律的行為！

我們是靠牙齒和爪子分高下，不是靠拳頭和肉體！

夫人，妳不能阻止他們。麥康大人提出了挑戰。

我們都見證了那一刻！

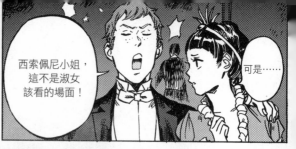

噢，我的天啊，真不敢相信他們真的在扭打！

西索佩尼小姐，這不是淑女該看的場面！

可是……

匡嘟！

唉唷

要打起碼到外面打嘛！

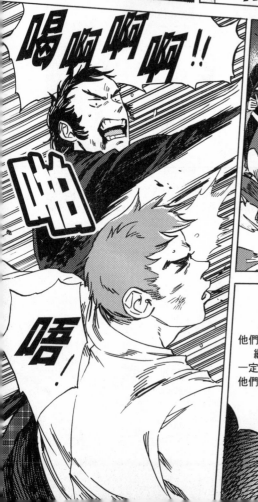

喝啊啊啊！！

啪

唔！

乒

我的天啊，他們要是以人類形態繼續打下去，一定會身負重傷的！他們難道不知道嗎？

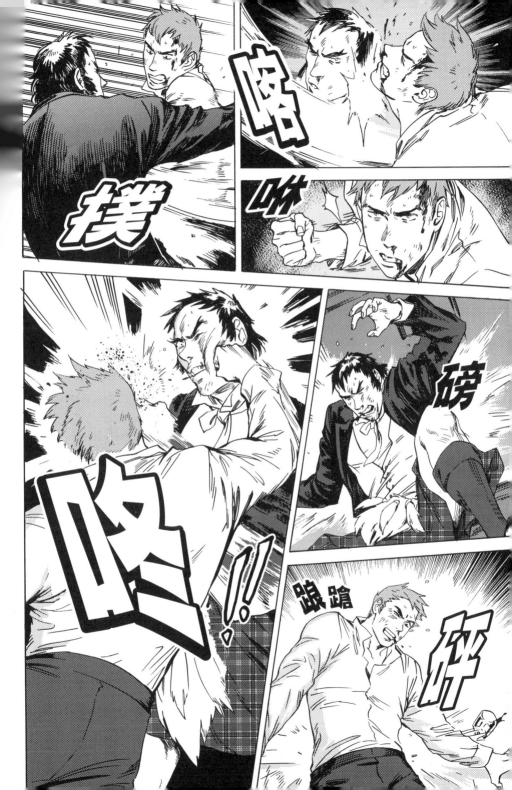

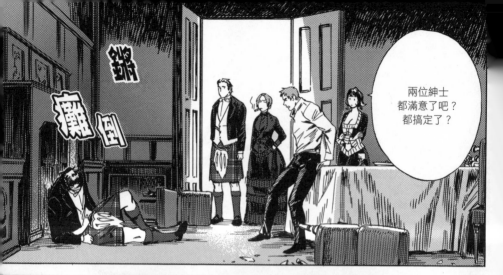

兩位紳士都滿意了吧？都搞定了？

砰乓

癱倒

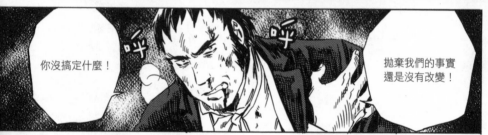

你沒搞定什麼！

拋棄我們的事實還是沒有改變！

呼　呼

我離開的原因，你們都清楚得很！

呃，我不清楚耶。

你當時背叛了我！

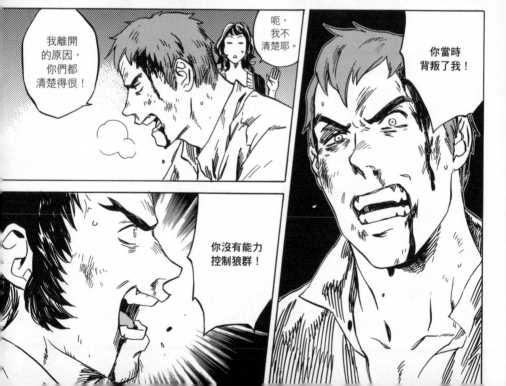

你沒有能力控制狼群！

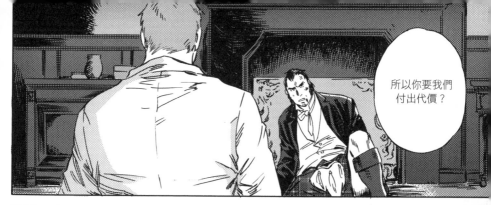

所以你要我們
付出代價？

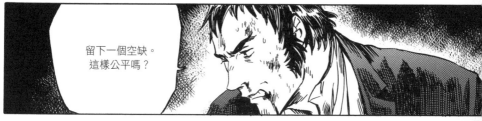

留下一個空缺。
這樣公平嗎？

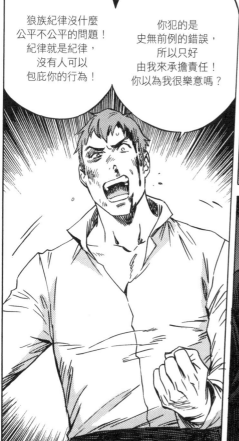

狼族紀律沒什麼
公平不公平的問題！
紀律就是紀律，
沒有人可以
包庇你的行為！

你犯的是
史無前例的錯誤，
所以只好
由我來承擔責任！
你以為我很樂意嗎？

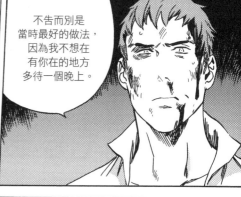

不告而別是
當時最好的做法，
因為我不想在
有你在的地方
多待一個晚上。

......

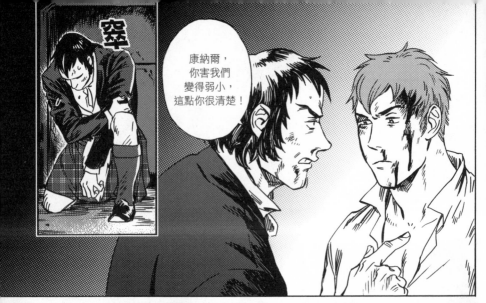

康納爾，你害我們變得弱小，這點你很清楚！

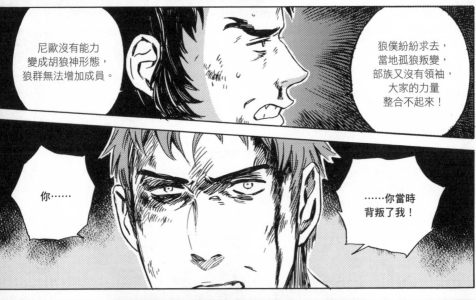

尼歐沒有能力變成胡狼神形態，狼群無法增加成員。

狼僕紛紛求去，當地孤狼叛變，部族又沒有領袖，大家的力量整合不起來！

你……

……你當時背叛了我！

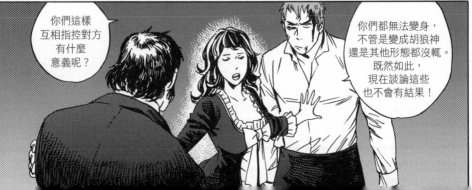

你們這樣互相指控對方有什麼意義呢？

你們都無法變身，不管是變成胡狼神還是其他形態都沒輒。既然如此，現在談論這些也不會有結果！

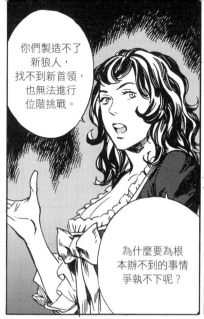

你們製造不了新狼人，找不到新首領，也無法進行位階挑戰。

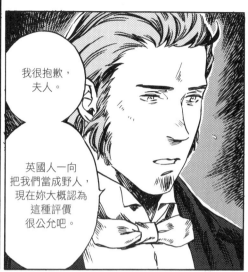

我很抱歉，夫人。

英國人一向把我們當成野人，現在妳大概認為這種評價很公允吧。

為什麼要為根本辦不到的事情爭執不下呢？

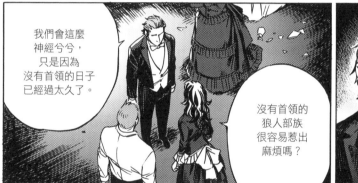

我們會這麼神經兮兮，只是因為沒有首領的日子已經過太久了。

沒有首領的狼人部族很容易惹出麻煩嗎？

我猜你們應該不會告訴我你們在海外惹了什麼麻煩吧？

⋯⋯⋯

好吧，
既然你們不說，
我跟康納爾就要向
各位道晚安了！

妳確定？

晚安。

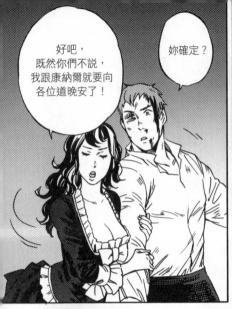

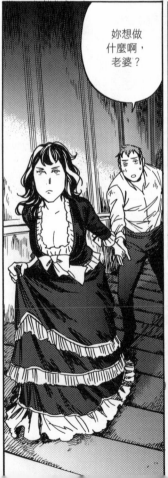

妳想做
什麼啊，
老婆？

抓

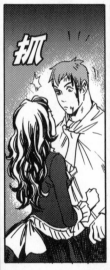

唔！

好痛喔。

我嘴唇破了。

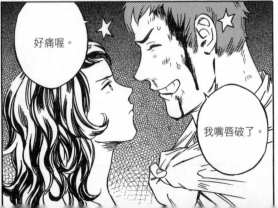

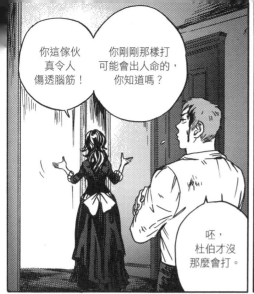

你這傢伙真令人傷透腦筋！

你剛剛那樣打可能會出人命的，你知道嗎？

呸，杜伯才沒那麼會打。

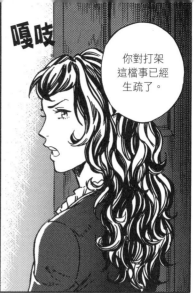

你對打架這檔事已經生疏了。

嘎吱

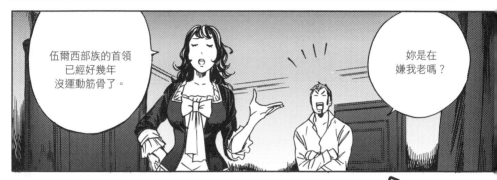

伍爾西部族的首領已經好幾年沒運動筋骨了。

妳是在嫌我老嗎？

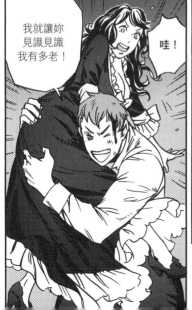

我就讓妳見識見識我有多老！

哇！

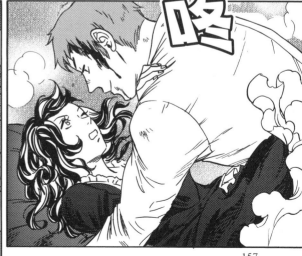

咚

157

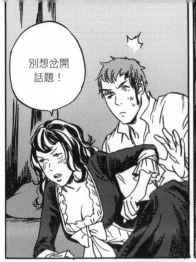

別想岔開話題！

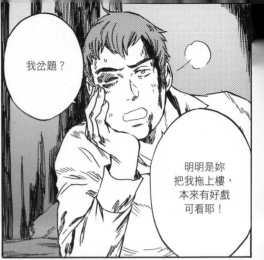

我岔題？

明明是妳把我拖上樓，本來有好戲可看耶！

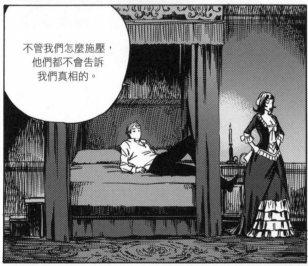

不管我們怎麼施壓，他們都不會告訴我們真相的。

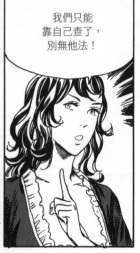

我們只能靠自己查了，別無他法！

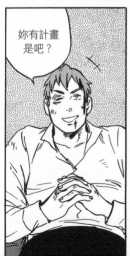

妳有計畫是吧？

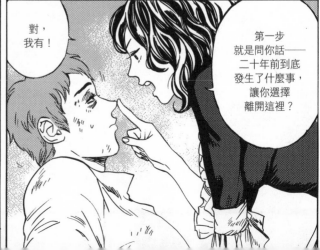

對，我有！

第一步就是問你話──二十年前到底發生了什麼事，讓你選擇離開這裡？

劈啪

喀

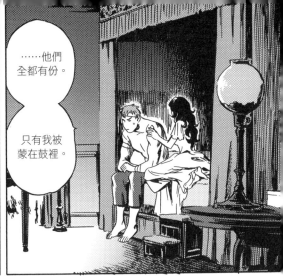

……他們全都有份。

只有我被蒙在鼓裡。

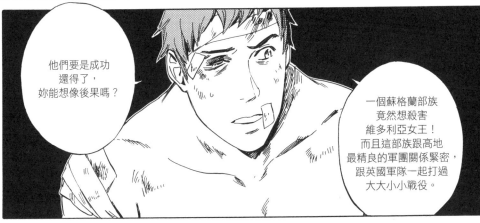

他們要是成功還得了，妳能想像後果嗎？

一個蘇格蘭部族竟然想殺害維多利亞女王！而且這部族跟高地最精良的軍團關係緊密，跟英國軍隊一起打過大大小小戰役。

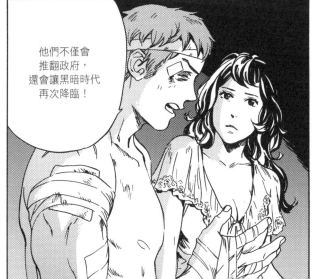

他們不僅會推翻政府，還會讓黑暗時代再次降臨！

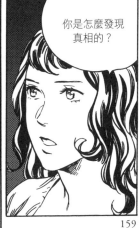

你是怎麼發現真相的？

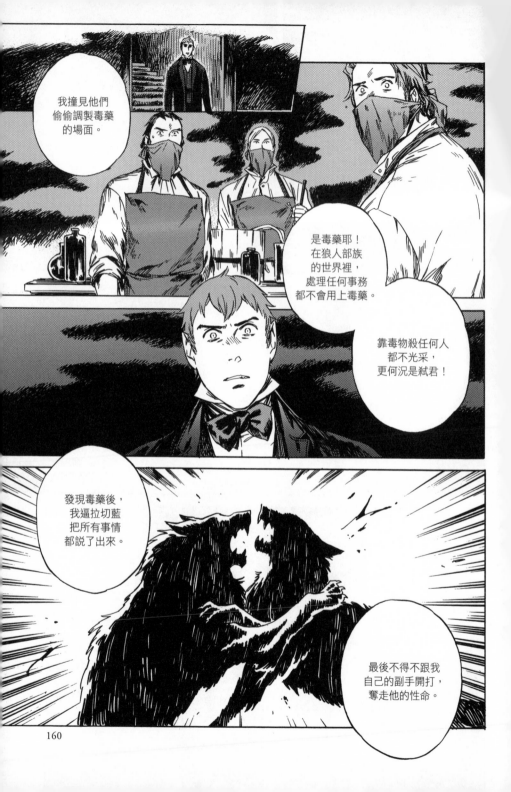

我撞見他們偷偷調製毒藥的場面。

是毒藥耶！在狼人部族的世界裡，處理任何事務都不會用上毒藥。

靠毒物殺任何人都不光采，更何況是弒君！

發現毒藥後，我逼拉切藍把所有事情都說了出來。

最後不得不跟我自己的副手開打，奪走他的性命。

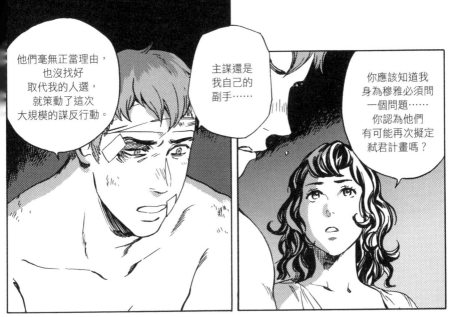

他們毫無正當理由，也沒找好取代我的人選，就策動了這次大規模的謀反行動。

主謀還是我自己的副手……

你應該知道我身為穆雅必須問一個問題……你認為他們有可能再次擬定弒君計畫嗎？

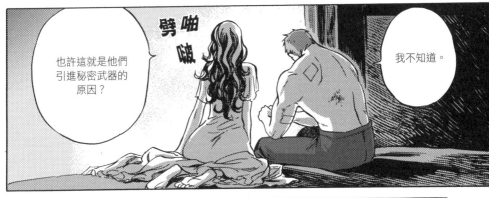

劈啪啵

也許這就是他們引進秘密武器的原因？

我不知道。

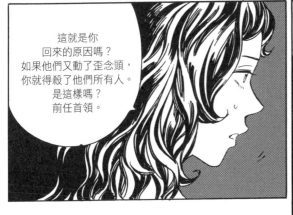

這就是你回來的原因嗎？如果他們又動了歪念頭，你就得殺了他們所有人。是這樣嗎？前任首領。

……

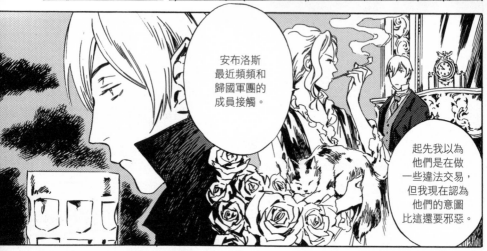

安布洛斯最近頻頻和歸國軍團的成員接觸。

起先我以為他們是在做一些違法交易，但我現在認為他們的意圖比這還要邪惡。

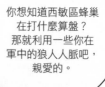

他的蜂巢不僅雇用了吸血鬼士兵，連凡人士兵都不放過。

就連衣衫襤褸的傢伙也照收不誤，太可怕了！

你想知道西敏區蜂巢在打什麼算盤？那就利用一些你在軍中的狼人人脈吧，親愛的。

畢夫可以帶你到他們常出沒的地方去。

噁。

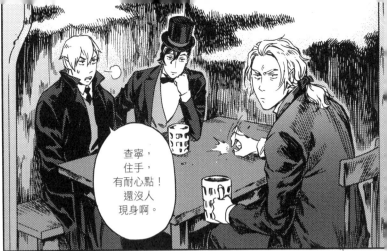

查寧，
住手，
有耐心點！
還沒人
現身啊。

啊！

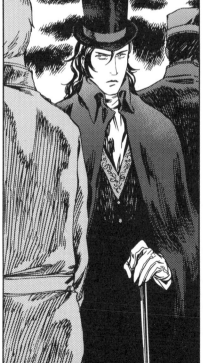

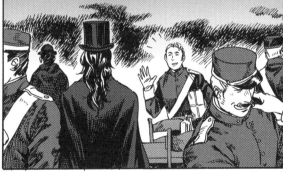

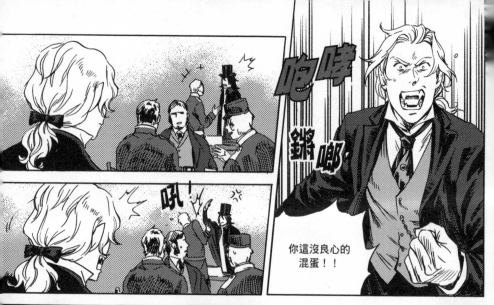

咘嗉

鏘鄁

你這沒良心的
混蛋！！

吼！

嘶！！

咻

好啦，
他説什麼？

他們在找
什麼？

吓！

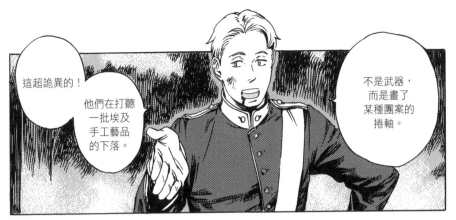

這超詭異的!

他們在打聽一批埃及手工藝品的下落。

不是武器,而是畫了某種團案的捲軸。

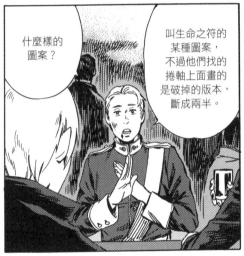

什麼樣的圖案?

叫生命之符的某種圖案,不過他們找的捲軸上面畫的是破掉的版本,斷成兩半。

！

真是有趣……

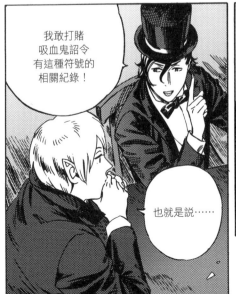

我敢打賭吸血鬼詔令有這種符號的相關紀錄!

也就是說……

……過去也爆發過凡化瘟疫。

165

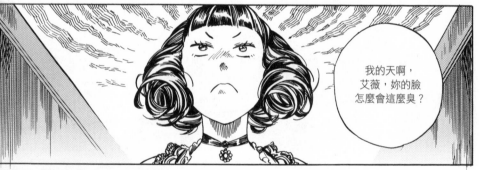

我的天啊，
艾薇，妳的臉
怎麼會這麼臭？

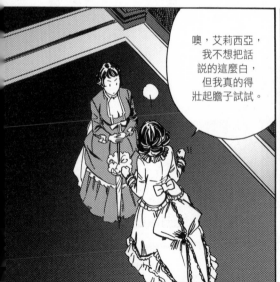

噢，艾莉西亞，
我不想把話
說的這麼白，
但我真的得
壯起膽子試試。

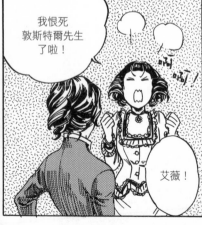

我恨死
敦斯特爾先生
了啦！

艾薇！

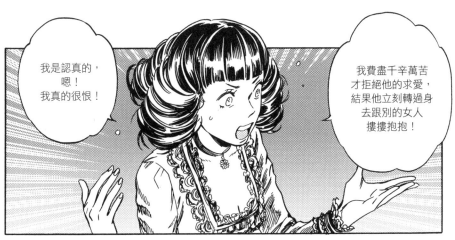

我是認真的，
嗯！
我真的很恨！

我費盡千辛萬苦
才拒絕他的求愛，
結果他立刻轉過身
去跟別的女人
摟摟抱抱！

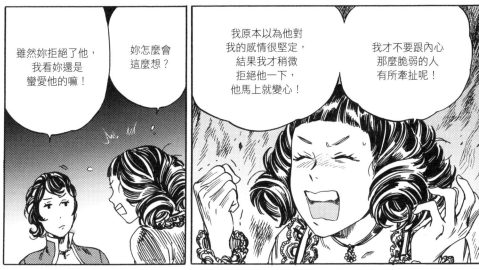

雖然妳拒絕了他，
我看妳還是
蠻愛他的嘛！

妳怎麼會
這麼想？

我原本以為他對
我的感情很堅定，
結果我才稍微
拒絕他一下，
他馬上就變心！

我才不要跟內心
那麼脆弱的人
有所牽扯呢！

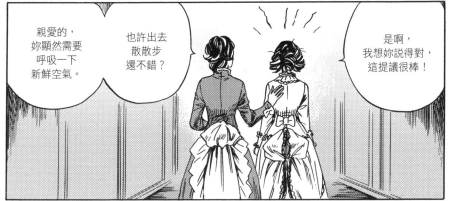

親愛的，
妳顯然需要
呼吸一下
新鮮空氣。

也許出去
散散步
還不錯？

是啊，
我想妳說得對，
這提議很棒！

徹底摧毀它吧！

我們不能再這樣
活下去了。

我們得先搞清楚
到底是哪一個，
以及原因啊！

噓！

咯－噠！

哎呀，各位日安啊！

話說……

我知道各位紳士都曾上印度前線作戰，那裡到底是什麼樣子呢？

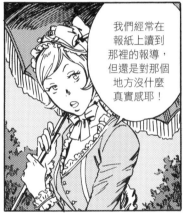

我們經常在報紙上讀到那裡的報導，但還是對那個地方沒什麼真實感耶！

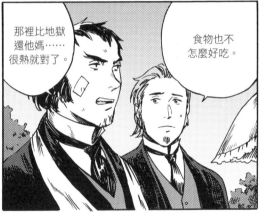

那裡比地獄還他媽……很熱就對了。

食物也不怎麼好吃。

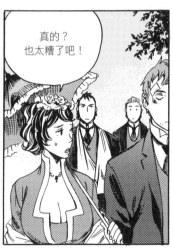

真的？也太糟了吧！

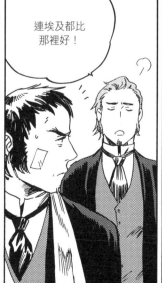

連埃及都比那裡好！

哇，你們也待過埃及啊？

他們當然去過啊，大家都知道近來埃及是大英帝國重要港口之一。

不是我在說，我對軍事的興趣可濃厚了！

我聽說埃及有些很棒的老……

……東西呢。

噢，是啊，我們在那裡的時候買了不少文物來收藏。

哇！

哦？真的啊？什麼樣的工藝品呢？

我們為部族的金庫帶回了幾樣珠寶和雕像！

當然還有幾尊木乃伊囉！

哇！

真的木乃伊嗎？活跳跳的嗎？

我可不希望他們還會動啊！

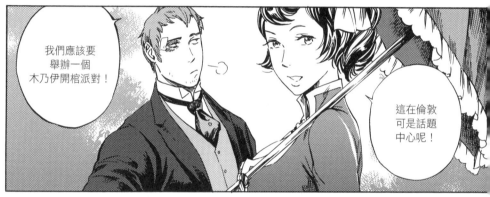

我們應該要舉辦一個木乃伊開棺派對！

這在倫敦可是話題中心呢！

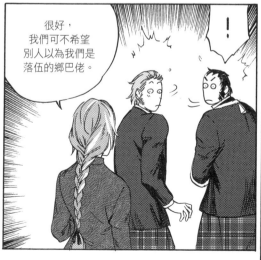

很好，我們可不希望別人以為我們是落伍的鄉巴佬。

！

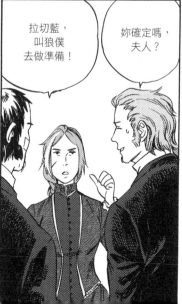

拉切藍，叫狼僕去做準備！

妳確定嗎，夫人？

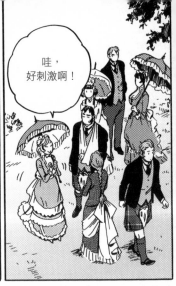

哇，
好刺激啊！

找點樂子
沒什麼
大不了的。

我們不能讓
來訪的小姐們
失望啊，
你說是吧？

我就要在蘇格蘭
高地的陰森古堡裡
見證木乃伊
開棺了耶，
要是跟我朋友說，
他們不知道
會有什麼反應呢！

能提供妳向朋友
炫耀的機會
真是太好了啊！

我相信妳
很樂意這麼做。

咻
咻
咻

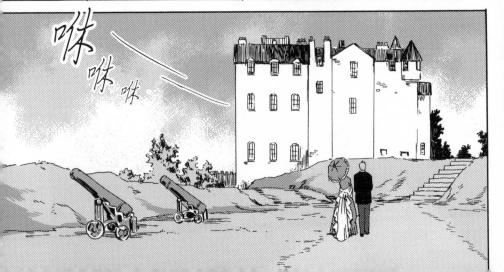

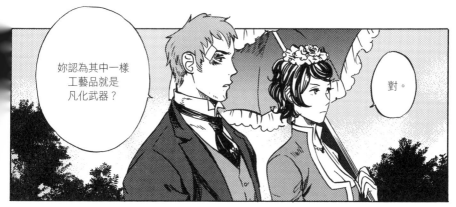

妳認為其中一樣工藝品就是凡化武器？

對。

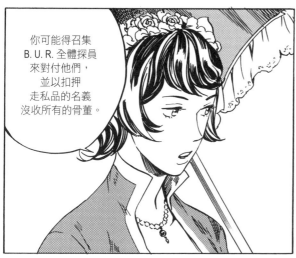

你可能得召集B.U.R.全體探員來對付他們，並以扣押走私品的名義沒收所有的骨董。

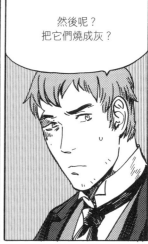

然後呢？把它們燒成灰？

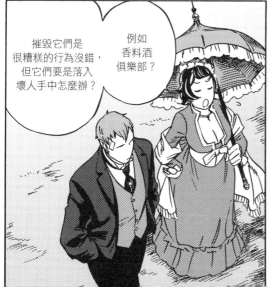

摧毀它們是很糟糕的行為沒錯，但它們要是落入壞人手中怎麼辦？

例如香料酒俱樂部？

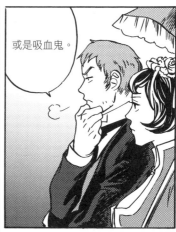

或是吸血鬼。

173

...

噢！

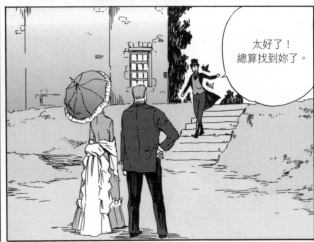

太好了！
總算找到妳了。

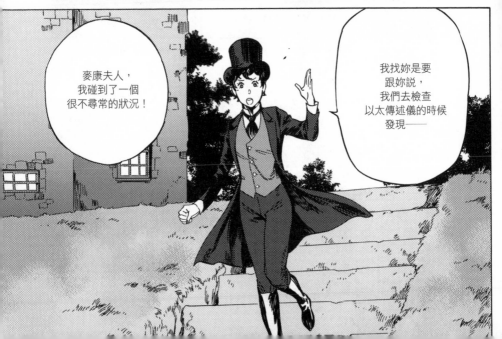

麥康夫人，
我碰到了一個
很不尋常的狀況！

我找妳是要
跟妳説，
我們去檢查
以太傳述儀的時候
發現——

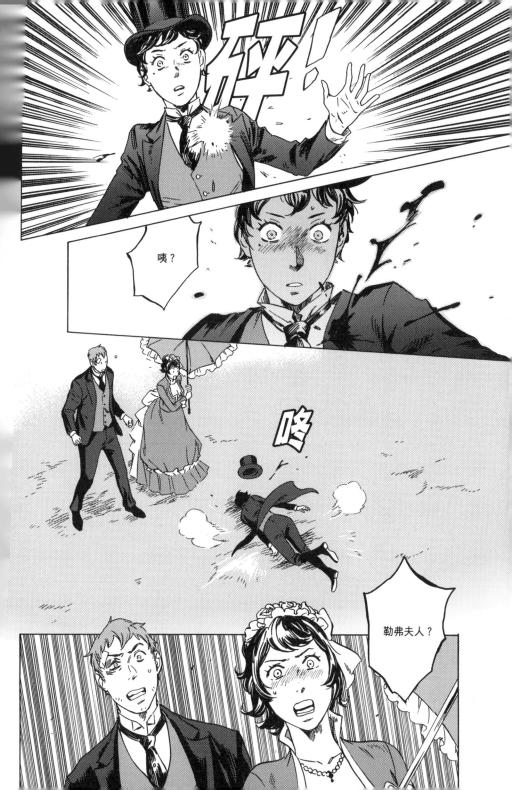

無魂者

艾莉西亞

Vol.2

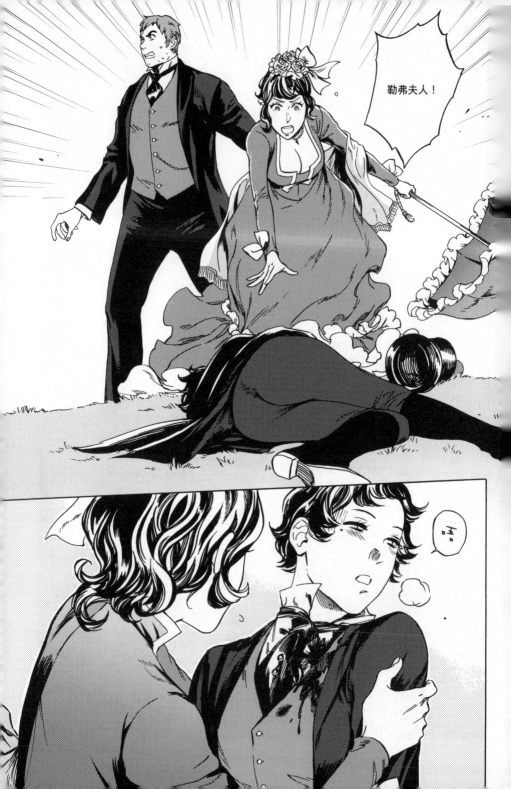

她還活著！

窣

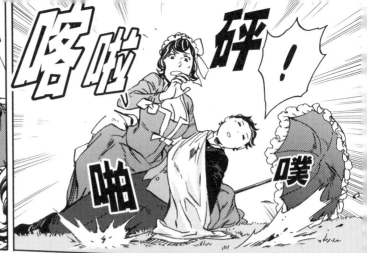

喀啦

砰！

啪

噗

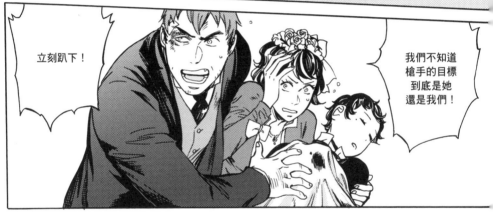

立刻趴下！

我們不知道槍手的目標到底是她還是我們！

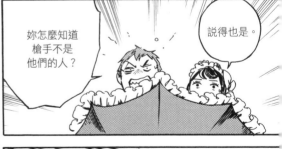

妳怎麼知道槍手不是他們的人？

說得也是。

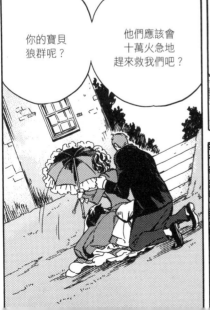

你的寶貝狼群呢？

他們應該會十萬火急地趕來救我們吧？

！

快走，
我們得找
掩護！

喀啦
碎

衝

嘶啪

啪

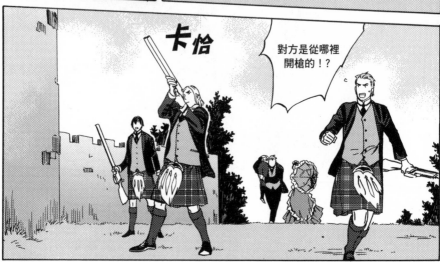

卡恰

對方是從哪裡
開槍的！？

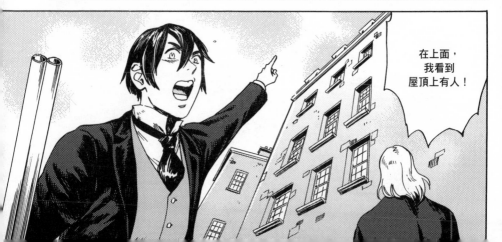

在上面，
我看到
屋頂上有人！

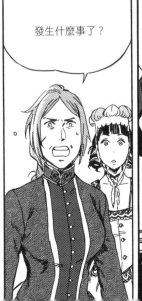

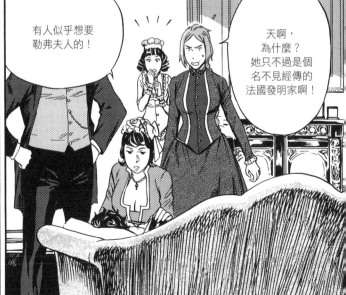

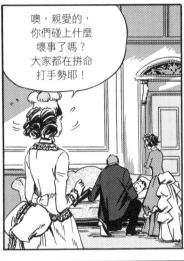

噢，親愛的，
你們碰上什麼
壞事了嗎？
大家都在拼命
打手勢耶！

發生什麼事了？

有人似乎想要
勒弗夫人的！

天啊，
為什麼？
她只不過是個
名不見經傳的
法國發明家啊！

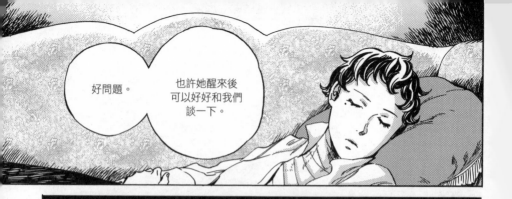

好問題。

也許她醒來後可以好好和我們談一下。

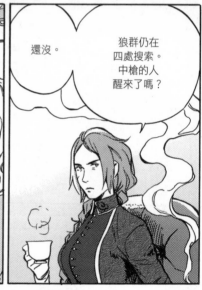

有任何跟槍手有關的消息了嗎？

還沒。

狼群仍在四處搜索。中槍的人醒來了嗎？

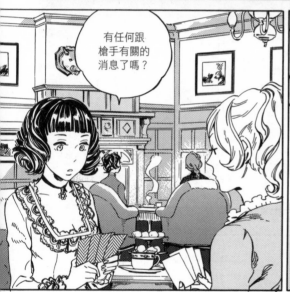

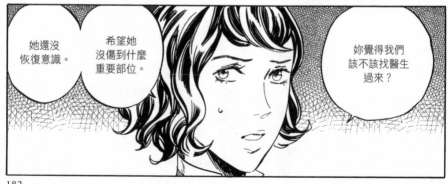

她還沒恢復意識。

希望她沒傷到什麼重要部位。

妳覺得我們該不該找醫生過來？

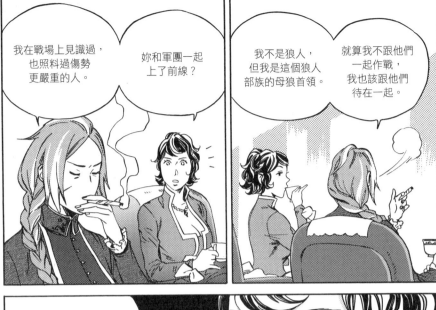

我在戰場上見識過，也照料過傷勢更嚴重的人。

妳和軍團一起上了前線？

我不是狼人，但我是這個狼人部族的母狼首領。

就算我不跟他們一起作戰，我也該跟他們待在一起。

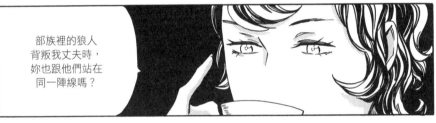

部族裡的狼人背叛我丈夫時，妳也跟他們站在同一陣線嗎？

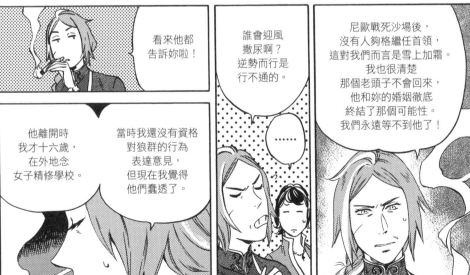

看來他都告訴妳啦！

誰會迎風撒尿啊？逆勢而行是行不通的。

尼歐戰死沙場後，沒有人夠格繼任首領，這對我們而言是雪上加霜。我也很清楚那個老頭子不會回來，他和妳的婚姻徹底終結了那個可能性。我們永遠等不到他了！

他離開時我才十六歲，在外地念女子精修學校。

當時我還沒有資格對狼群的行為表達意見，但現在我覺得他們蠢透了。

……

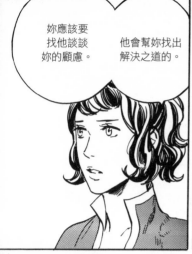

妳應該要找他談談妳的顧慮。

他會幫妳找出解決之道的。

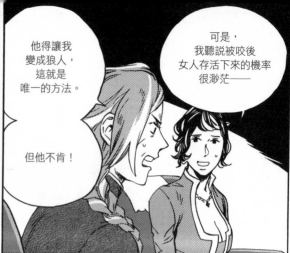

他得讓我變成狼人，這就是唯一的方法。

但他不肯！

可是，我聽說被咬後女人存活下來的機率很渺茫——

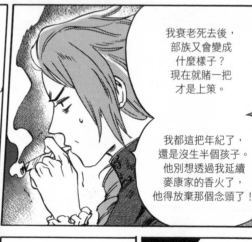

我衰老死去後，部族又會變成什麼樣子？現在就賭一把才是上策。

我都這把年紀了，還是沒生半個孩子。他別想透過我延續麥康家的香火了，他得放棄那個念頭了！

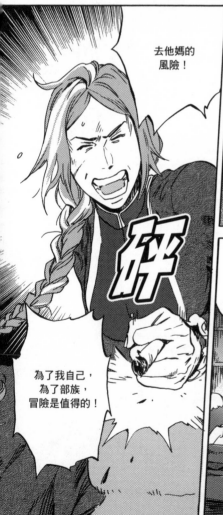

去他媽的風險！

為了我自己，為了部族，冒險是值得的！

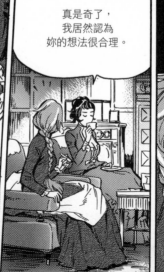

真是奇了，我居然認為妳的想法很合理。

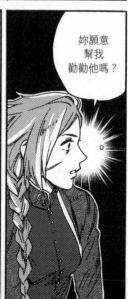

妳願意幫我勸勸他嗎？

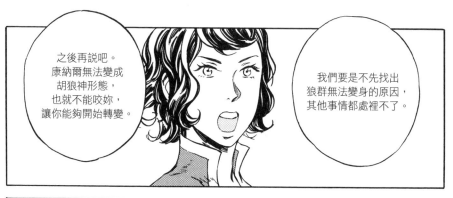

之後再説吧。
康納爾無法變成
胡狼神形態，
也就不能咬妳，
讓你能夠開始轉變。

我們要是不先找出
狼群無法變身的原因，
其他事情都處裡不了。

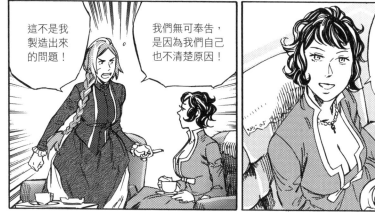

這不是我
製造出來
的問題！

我們無可奉告，
是因為我們自己
也不清楚原因！

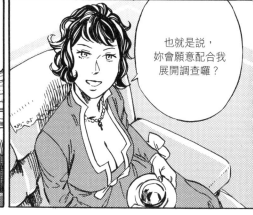

也就是說，
妳會願意配合我
展開調查囉？

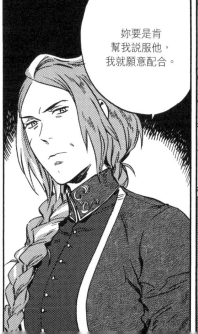

妳要是肯
幫我説服他，
我就願意配合。

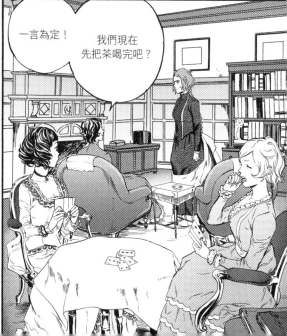

一言為定！

我們現在
先把茶喝完吧？

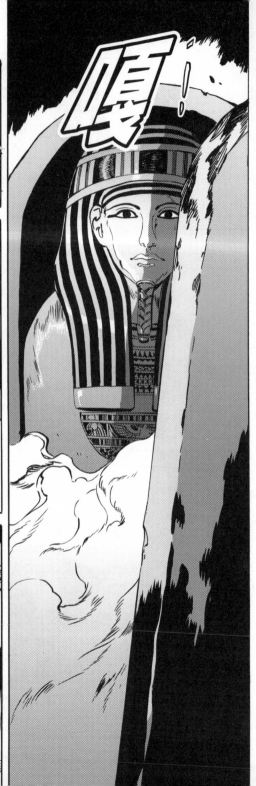

噹

嗄！

砰

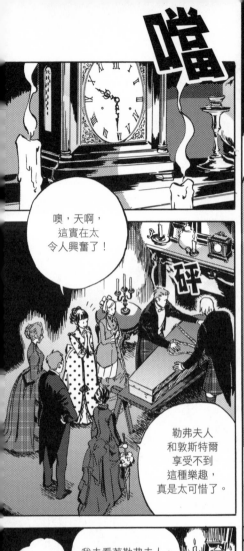

噢，天啊，這實在太令人興奮了！

勒弗夫人和敦斯特爾享受不到這種樂趣，真是太可惜了。

哼！

我去看著勒弗夫人，敦斯特爾就能過來了。我對那種玩意兒沒什麼興趣。

親愛的，你真是好心。

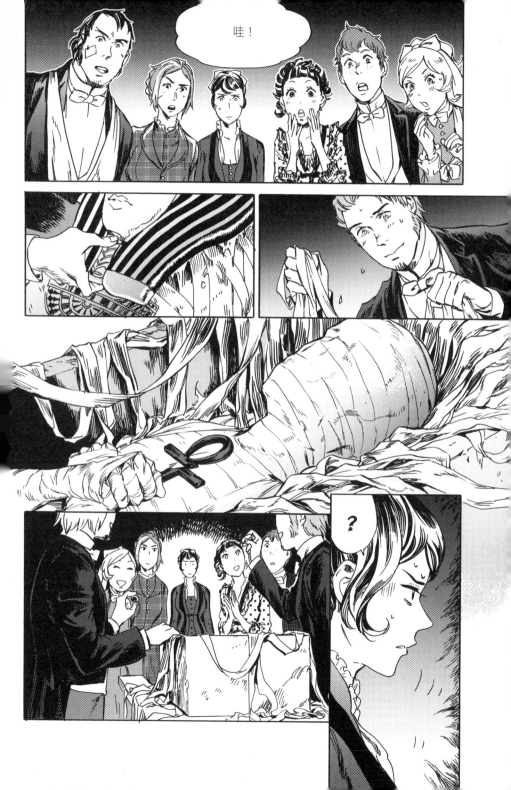

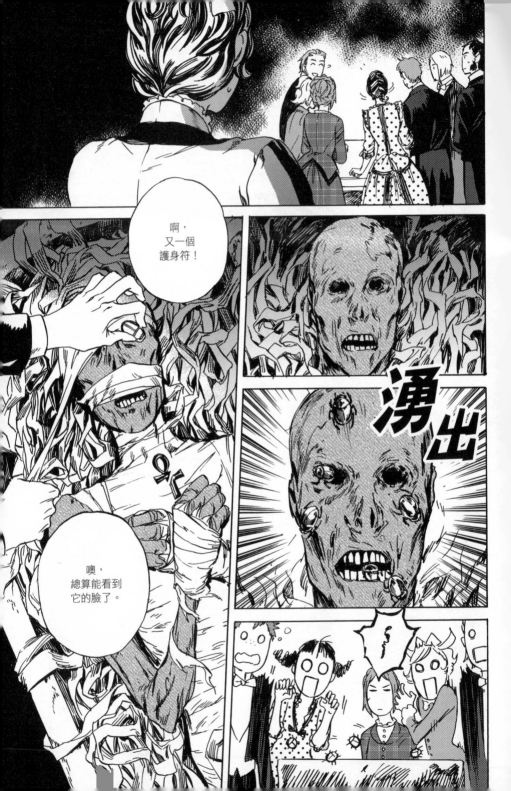

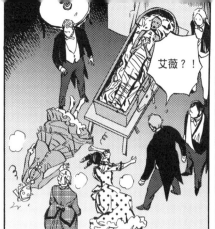

189

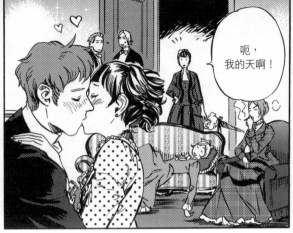

呃，
我的天啊！

哎呀，
敦斯特爾先生，
你在做什麼？

明眼人都
看得出來啊，
妳也不例外吧，
倫特威爾小姐？

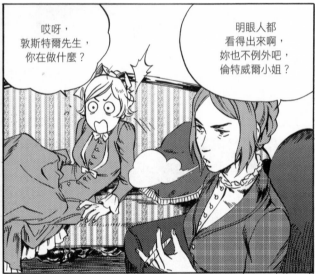

哎唷，
哎唷～

吼啊啊啊！

我真不敢
相信——

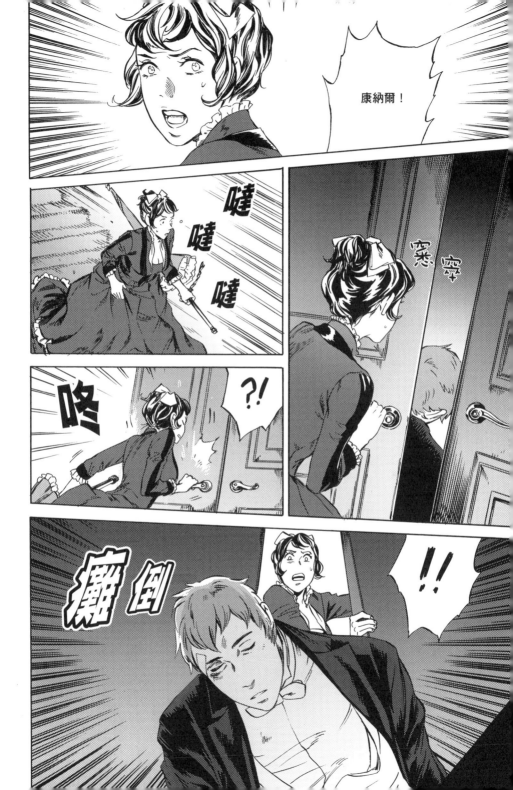

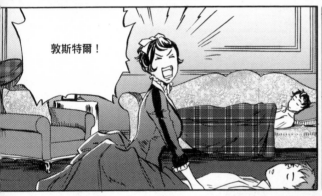

敦斯特爾！

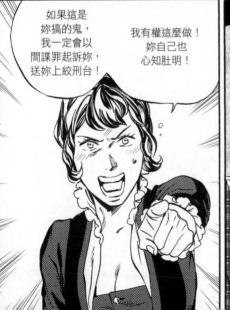

如果這是
妳搞的鬼，
我一定會以
間諜罪起訴妳，
送妳上絞刑台！

我有權這麼做！
妳自己也
心知肚明！

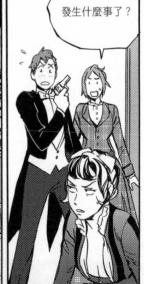

發生什麼事了？

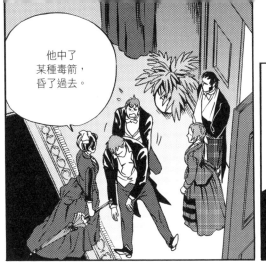

他中了
某種毒箭，
昏了過去。

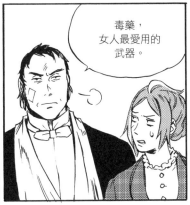

毒藥，
女人最愛用的
武器。

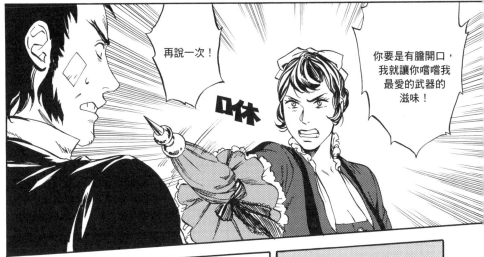

再說一次！

口休

你要是有膽開口，
我就讓你嚐嚐我
最愛的武器的
滋味！

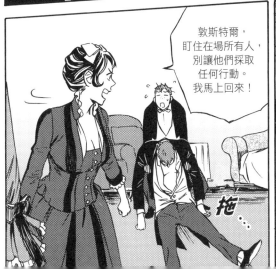

敦斯特爾，
盯住在場所有人，
別讓他們採取
任何行動。
我馬上回來！

拖…

跺腳

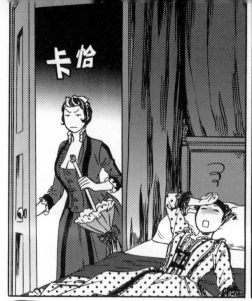
卡恰

我只是要來⋯⋯
呃,
看看我託妳
保管的襪子。

噢,
艾莉西亞,
謝天謝地!
妳剛剛
看到了嗎?

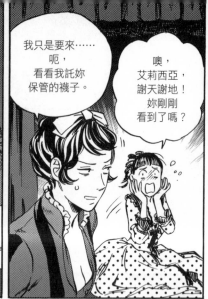

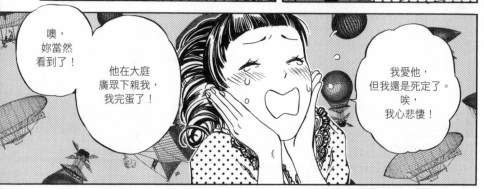

噢,
妳當然
看到了!

他在大庭
廣眾下親我,
我完蛋了!

我愛他,
但我還是死定了。
唉,
我心悲悽!

妳剛剛是説
「我心悲悽」嗎?
我有沒有聽錯?

他説他會永遠愛我,
我也愛他,
可是我們
不可能結婚阿!

嗯,
我也這麼想。

説實在的,
艾莉西亞,
妳根本
沒有要幫我的
意思嘛!

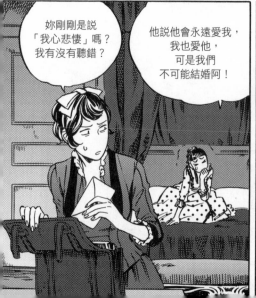

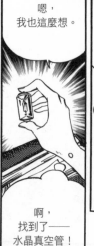

啊,
找到了──
水晶真空管!

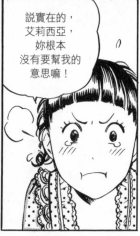

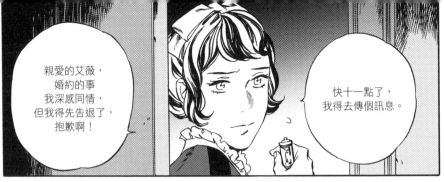

親愛的艾薇，
婚約的事
我深感同情，
但我得先告退了，
抱歉啊！

快十一點了，
我得去傳個訊息。

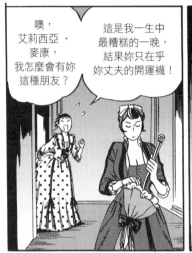

噢，
艾莉西亞·
麥康，
我怎麼會有妳
這種朋友？

這是我一生中
最糟糕的一晚，
結果妳只在乎
妳丈夫的開運襪！

艾克達瑪大人
一定能針對目前的狀況
提出一些見解！

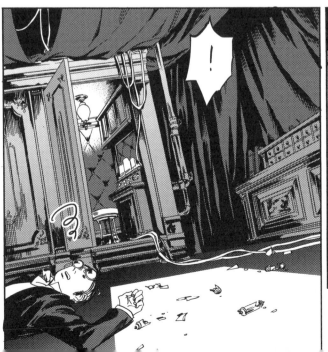

！

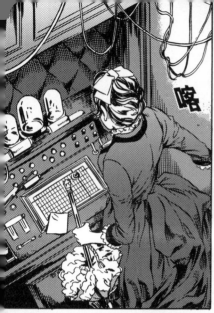

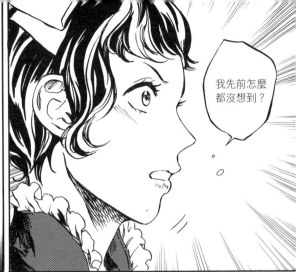

我先前怎麼都沒想到？

等等，對啊！

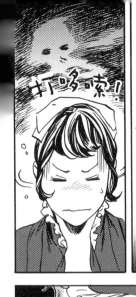

吓哆嗦！

噠 噠 噠

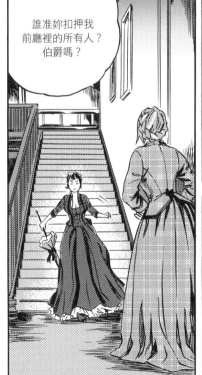

誰准妳扣押我前廳裡的所有人？伯爵嗎？

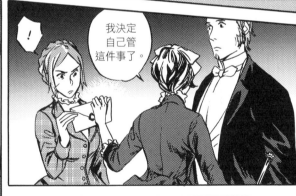

我決定自己管這件事了。

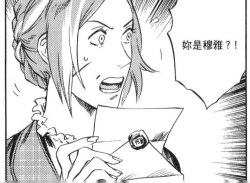

妳是穆雅？！

發生什麼事了，夫人？

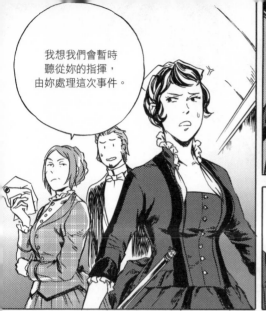

我想我們會暫時聽從妳的指揮，由妳處理這次事件。

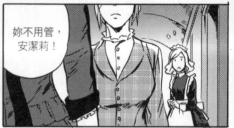

妳不用管，安潔莉！

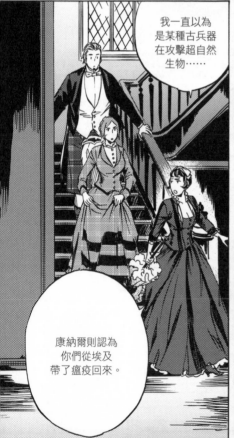

我一直以為是某種古兵器在攻擊超自然生物……

康納爾則認為你們從埃及帶了瘟疫回來。

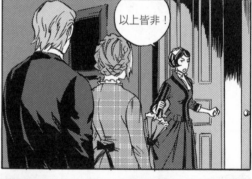

以上皆非！

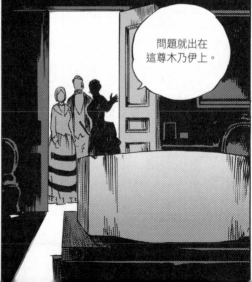

問題就出在這尊木乃伊上。

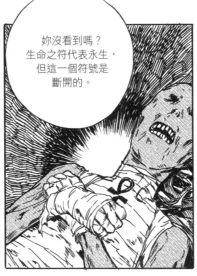

什麼？
木乃伊為什麼
會讓超自然生物
變回凡人？

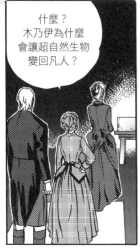

妳沒看到嗎？
生命之符代表永生，
但這一個符號是
斷開的。

只有一種生物
可以終結永生！

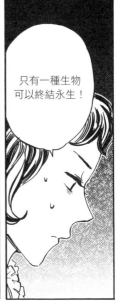

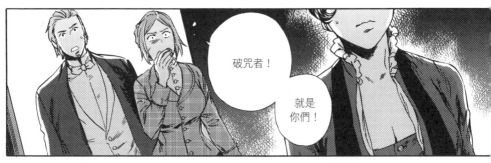

破咒者！

就是
你們！

這大概是我
幾百年前的
祖先吧？

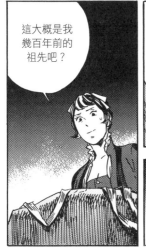

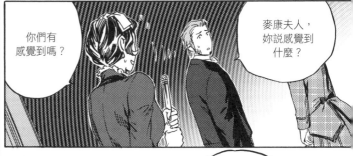

你們有
感覺到嗎？

麥康夫人，
妳説感覺到
什麼？

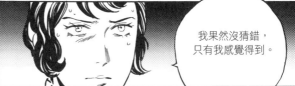

我果然沒猜錯，
只有我感覺得到。

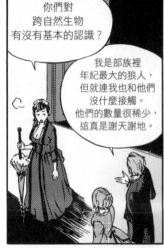

你們對跨自然生物有沒有基本的認識？

我是部族裡年紀最大的狼人，但就連我也和他們沒什麼接觸。他們的數量很稀少，這真是謝天謝地。

你知道兩個跨自然生物碰面會發生什麼事嗎？

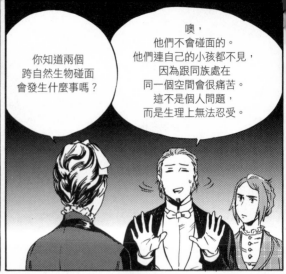

噢，他們不會碰面的。他們連自己的小孩都不見，因為跟同族處在同一個空間會很痛苦。這不是個人問題，而是生理上無法忍受。

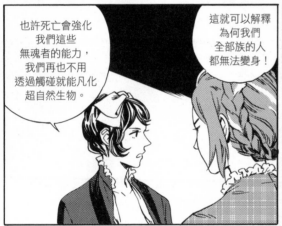

也許死亡會強化我們這些無魂者的能力，我們再也不用透過觸碰就能凡化超自然生物。

這就可以解釋為何我們全部族的人都無法變身！

大範圍破咒！

小姐。

勒弗夫人醒過來了！

我們剛剛談論的情報有多危險，你們自己也清楚吧！

請別透露給其他部族成員！

點頭

我丈夫也好些了嗎?

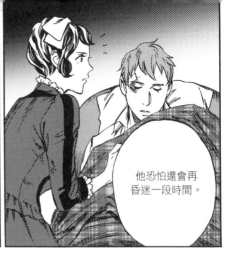

他恐怕還會再昏迷一段時間。

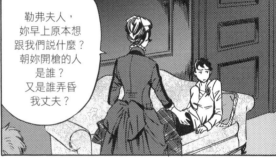

勒弗夫人,
妳早上原本想
跟我們說什麼?
朝妳開槍的人
是誰?
又是誰弄昏
我丈夫?

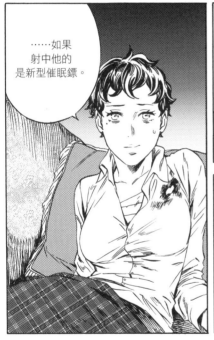

……如果
射中他的
是新型催眠鏢。

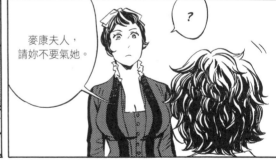

麥康夫人,
請妳不要氣她。

?

她不是故意的,
妳能明白這吧?
我相信這不是
出自她的本意。

她只是做事有點
不經大腦罷了,
內心是很善良的,
我都知道!

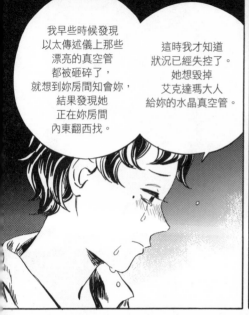

我早些時候發現以太傳述儀上那些漂亮的真空管都被砸碎了，就想到妳房間知會妳，結果發現她正在妳房間內東翻西找。

這時我才知道狀況已經失控了。她想毀掉艾克達瑪大人給妳的水晶真空管。

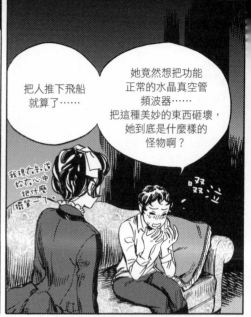

把人推下飛船就算了⋯⋯

她竟然想把功能正常的水晶真空管頻波器⋯⋯把這種美妙的東西砸壞，她到底是什麼樣的怪物啊？

我現在先生覺得心中把什麼想第一了。

嗖嗖泣

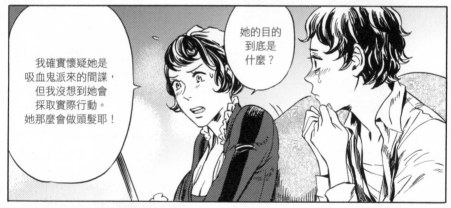

她的目的到底是什麼？

我確實懷疑她是吸血鬼派來的間諜，但我沒想到她會採取實際行動。她那麼會做頭髮耶！

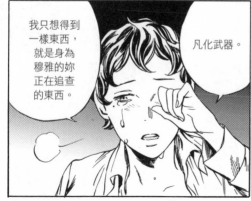

我只想得到一樣東西，就是身為穆雅的妳正在追查的東西。

凡化武器。

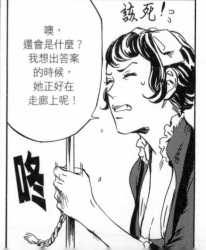

噢，還會是什麼？我想出答案的時候，她正好在走廊上呢！

該死！

咚

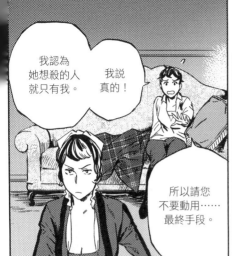

我認為她想殺的人就只有我。我說真的！

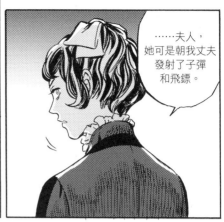

……夫人，她可是朝我丈夫發射了子彈和飛鏢。

所以請您不要動用……最終手段。

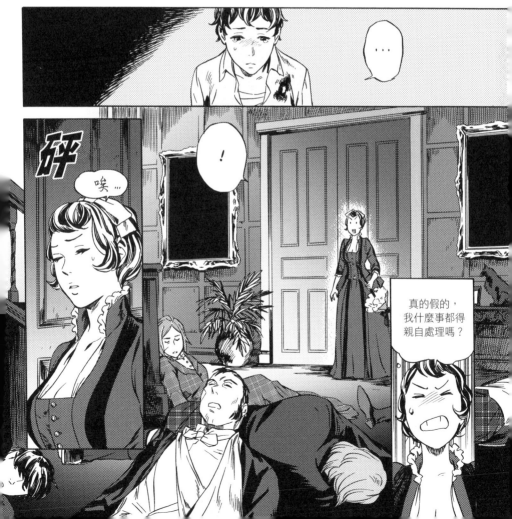

...

砰

唉…

！

真的假的，我什麼事都得親自處理嗎？

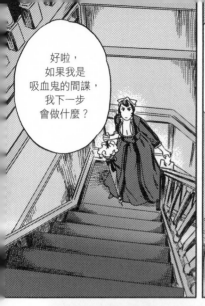

好啦，
如果我是
吸血鬼的間諜，
我下一步
會做什麼？

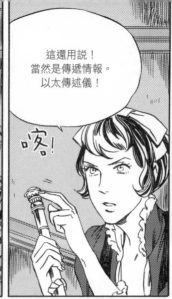

這還用説！
當然是傳遞情報。
以太傳述儀！

嗑!

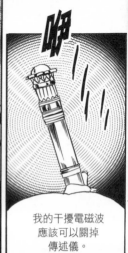

唧

我的干擾電磁波
應該可以關掉
傳述儀。

砰

!!

哇!

啪

咚

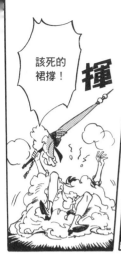

該死的裙撐！揮

呼！ 喀 ！！

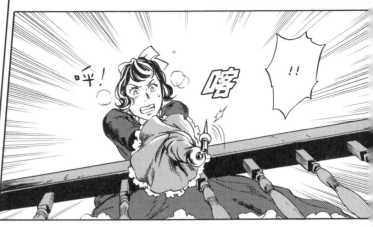

老天啊，艾莉西亞，妳的女僕怎麼把木乃伊穿在身上？

咚 咚 咚

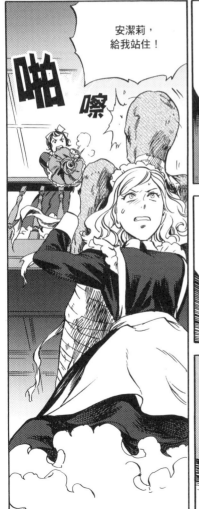

安潔莉，給我站住！

啪 嚓

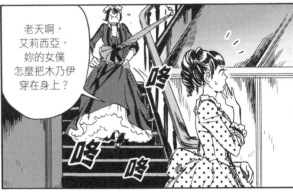

啪 啪

艾薇，退開！ 啊？！

推

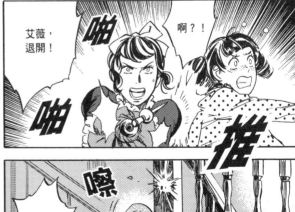

嚓 該死！ 嚓

妳的陽傘剛剛是不是射了什麼東西出來？太不得體了，那一定是我的幻覺！

一定是我對敦斯特爾先生的濃烈愛情蒙蔽了我的視線！

呼呼

哇！

絆

呼！

咻

！

好啦，親愛的，妳想要一個包還是兩個？

啪

撻

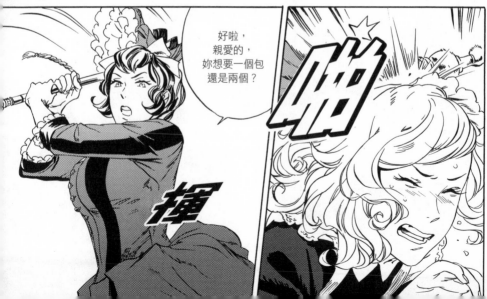

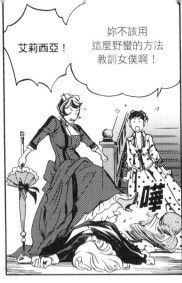

艾莉西亞！

妳不該用這麼野蠻的方法教訓女僕啊！

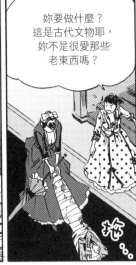

妳要做什麼？這是古代文物耶，妳不是很愛那些老東西嗎？

拖

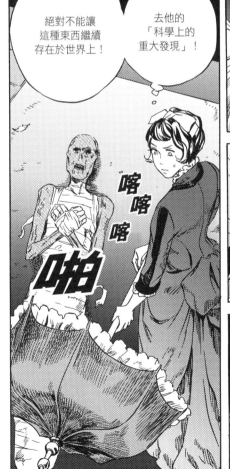

絕對不能讓這種東西繼續存在於世界上！

去他的「科學上的重大發現」！

喀 喀 喀

啪

噗 咻

嘶 嘶 嘶 嘶

糊

嘶 嘶 嘶 嘶 嘶...

呼...

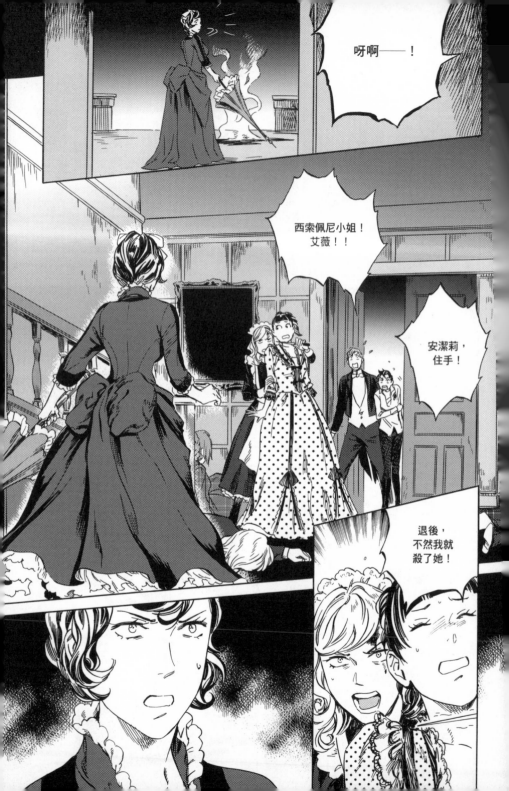

無魂者

艾菊西亞

Vol.2

第十四章

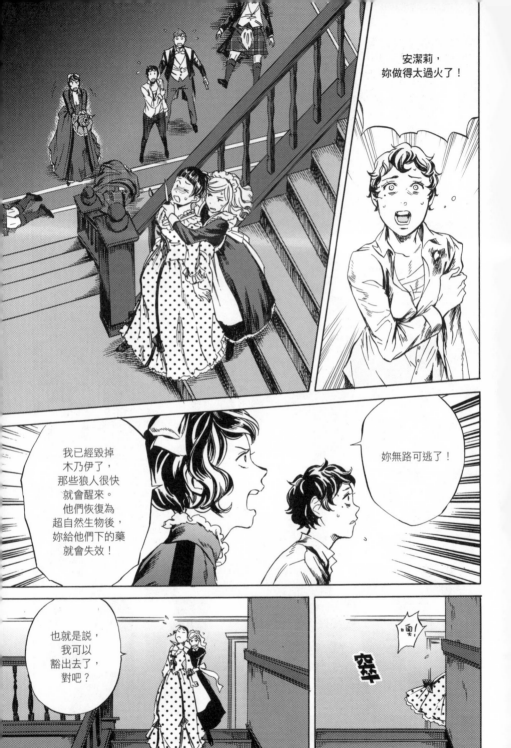

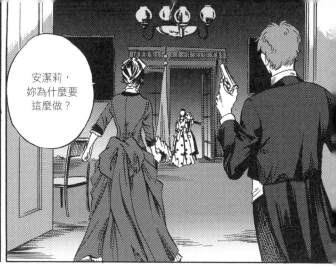

安潔莉，
妳為什麼要
這麼做？

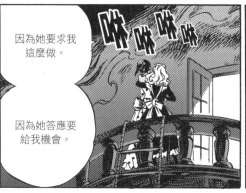

因為她要求我
這麼做。

啾啾啾啾

因為她答應要
給我機會。

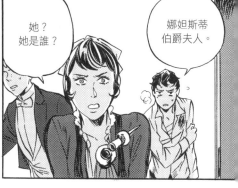

她？
她是誰？

娜妲斯蒂
伯爵夫人。

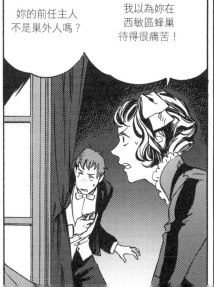

妳的前任主人
不是巢外人嗎？

我以為妳在
西敏區蜂巢
待得很痛苦！

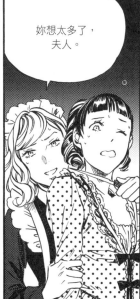

妳想太多了，
夫人。

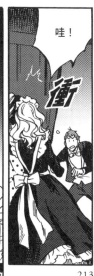

哇！

衝

213

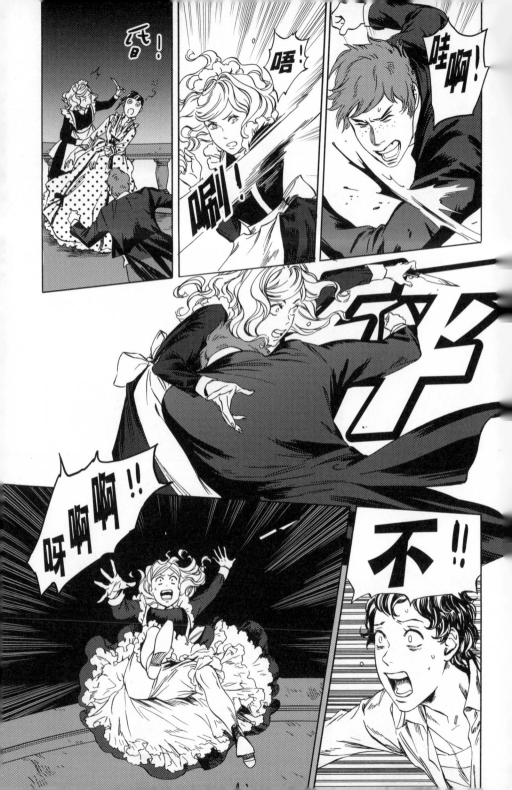

咚

癱

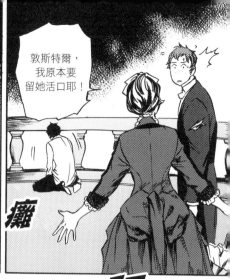
敦斯特爾,
我原本要
留她活口耶!

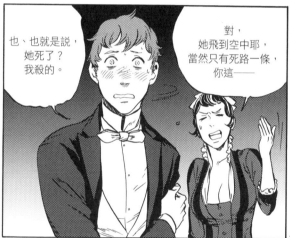
也、也就是説,
她死了?
我殺的。

對,
她飛到空中耶,
當然只有死路一條,
你這──

砰

…

嗒
嗒嗒

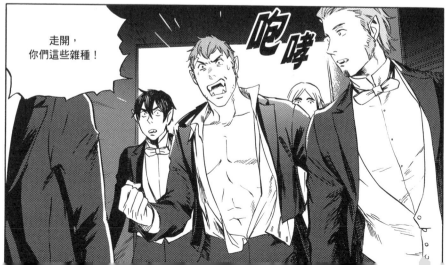
走開,
你們這些雜種!

咆哮

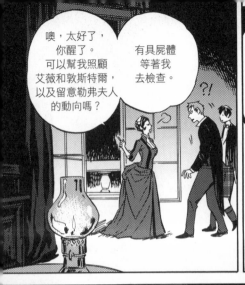

噢，太好了，你醒了。可以幫我照顧艾薇和敦斯特爾，以及留意勒弗夫人的動向嗎？

有具屍體等著我去檢查。

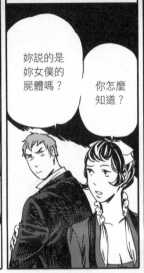

妳說的是妳女僕的屍體嗎？

你怎麼知道？

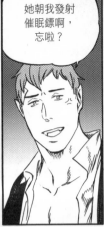

她朝我發射催眠鏢啊，忘啦？

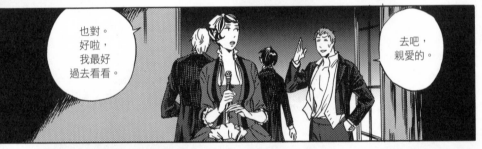

也對。好啦，我最好過去看看。

去吧，親愛的。

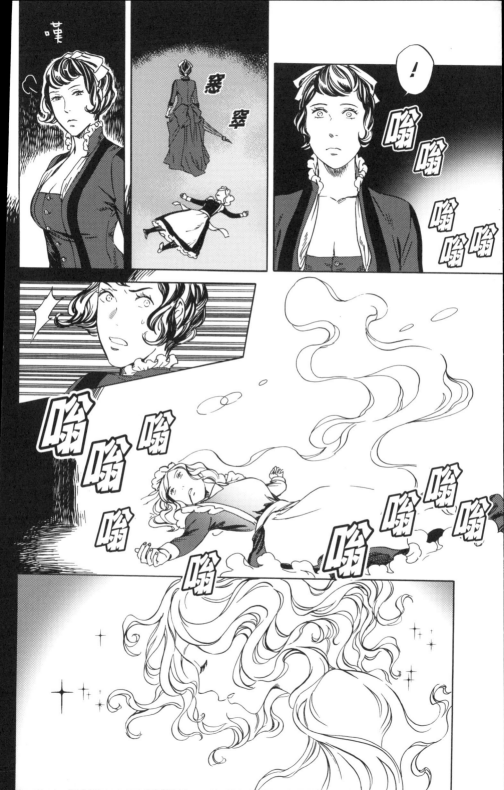

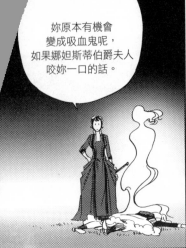

妳原本有機會變成吸血鬼呢，如果娜妲斯蒂伯爵夫人咬妳一口的話。

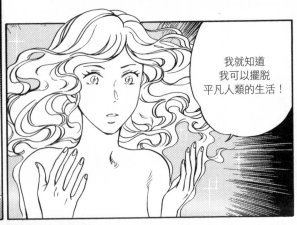

我就知道我可以擺脫平凡人類的生活！

不過妳也不得不阻止我的行動。他們說妳是危險人物。

妳接下來要怎麼做？保存我的屍首，還是任我發狂失控，還是現在就被除我？

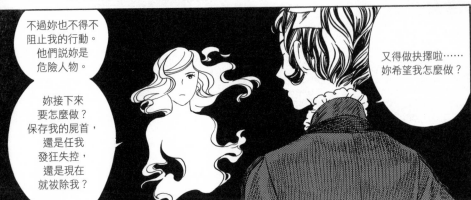

又得做抉擇啦……妳希望我怎麼做？

我想離開了，我不希望死後還要繼續做間諜。

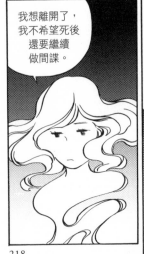

如果我答應被除妳，妳要怎麼回報我？

我想妳的好奇心應該很旺盛吧。

我的提議是這樣的──我百分之百誠實地回答妳五個問題。

然後妳就讓我安息。

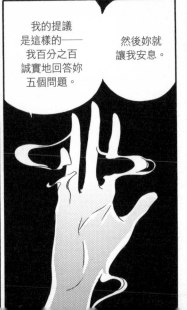

妳還真是個無情的小妞啊，安潔莉。我沒說錯吧？

最後一個問題竟然問這種事，真是浪費啊，夫人。

人接受什麼樣的教育，就會變成什麼樣的人。

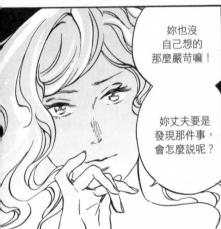

妳也沒自己想的那麼嚴苛嘛！

妳丈夫要是發現那件事，會怎麼說呢？

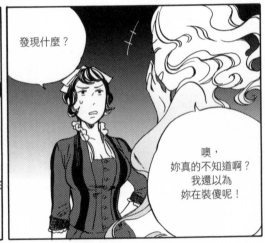

發現什麼？

噢，妳真的不知道啊？我還以為妳在裝傻呢！

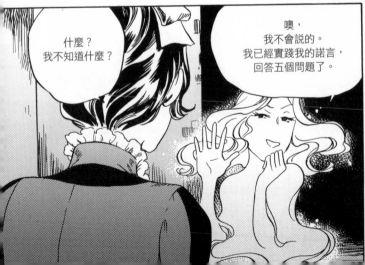

什麼？我不知道什麼？

噢，我不會說的。我已經實踐我的諾言，回答五個問題了。

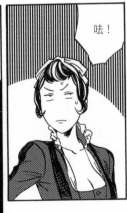

呿！

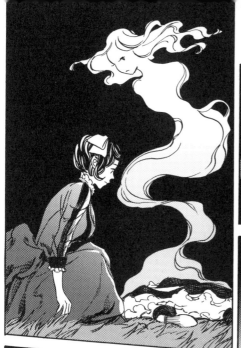

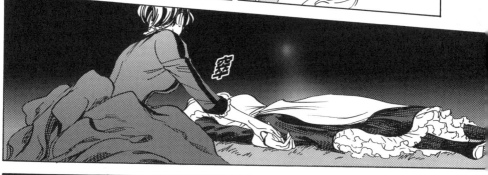
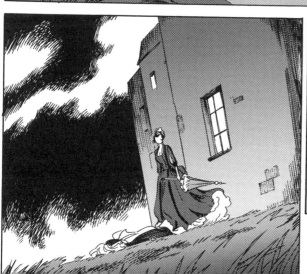
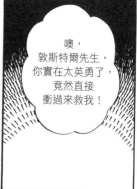

噢，
敦斯特爾先生，
你實在太英勇了，
竟然直接
衝過來救我！

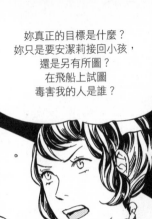

妳真正的目標是什麼？
妳只是要安潔莉接回小孩，
還是另有所圖？
在飛船上試圖
毒害我的人是誰？

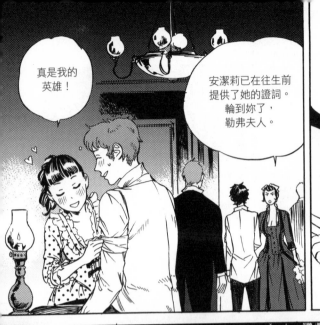

真是我的
英雄！

安潔莉已在往生前
提供了她的證詞。
輪到妳了，
勒弗夫人。

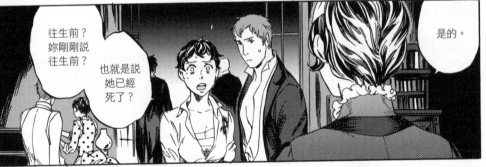

往生前？
妳剛剛説
往生前？

也就是説
她已經
死了？

是的。

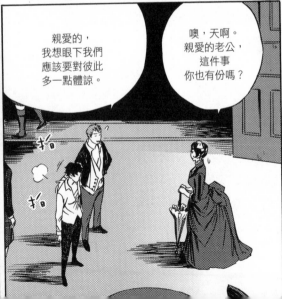

親愛的，
我想眼下我們
應該要對彼此
多一點體諒。

噢，天啊。
親愛的老公，
這件事
你也有份嗎？

拍

拍

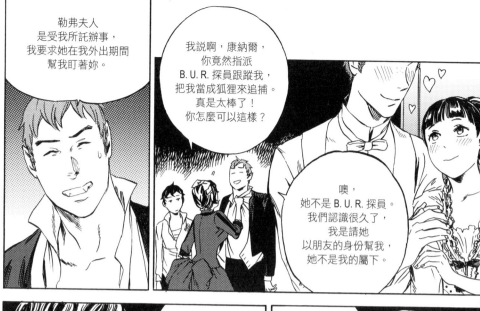

勒弗夫人是受我所託辦事，我要求她在我外出期間幫我盯著妳。

我說啊，康納爾，你竟然指派B.U.R.探員跟蹤我，把我當成狐狸來追捕。真是太棒了！你怎麼可以這樣？

噢，她不是B.U.R.探員。我們認識很久了，我是請她以朋友的身份幫我，她不是我的屬下。

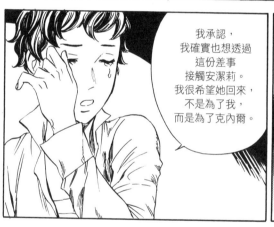

我承認，我確實也想透過這份差事接觸安潔莉。我很希望她回來，不是為了我，而是為了克內爾。

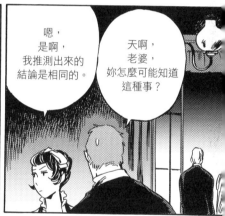

嗯，是啊，我推測出來的結論是相同的。

天啊，老婆，妳怎麼可能知道這種事？

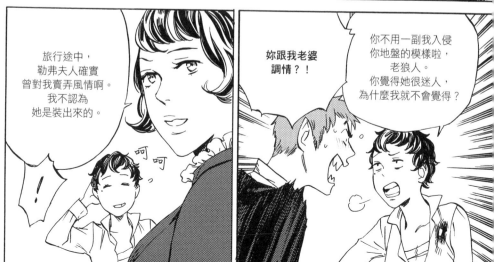

旅行途中，勒弗夫人確實曾對我賣弄風情啊。我不認為她是裝出來的。

妳跟我老婆調情？！

你不用一副我入侵你地盤的模樣啦，老狼人。你覺得她很迷人，為什麼我就不會覺得？

就在她某次跟我眉來眼去時，我發現她身上有個刺青！

妳是香料酒俱樂部的成員！妳也在追查凡化武器的下落對吧？

什麼？不可能啦！

不，沒這回事。

難怪妳後來開始對我很冷淡。

妳看到我身上的刺後就擅自下定論。

香料酒俱樂部是O.B.O.旗下的軍事單位。O.B.O.是銅章魚騎士團，科學家與發明家的祕密結社。

而勒弗夫人是品行良好的成員。

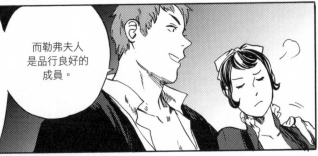

身為跨自然生物的妳，應該可以體會我們的感覺吧。

老實說，我們贊同香料酒俱樂部的部分看法……

……例如超自然生物也應該要接受監控，應該要建立一些監視站。

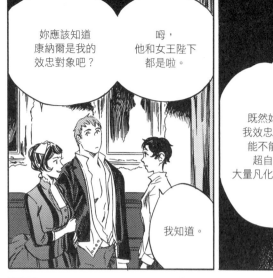

妳應該知道康納爾是我的效忠對象吧?

嗯,他和女王陛下都是啦。

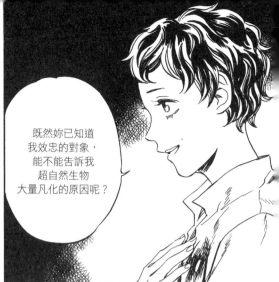

既然妳已知道我效忠的對象,能不能告訴我超自然生物大量凡化的原因呢?

我知道。

妳想要掌控那股力量,加入新發明之中對吧?

我相信這種商品會有市場的。

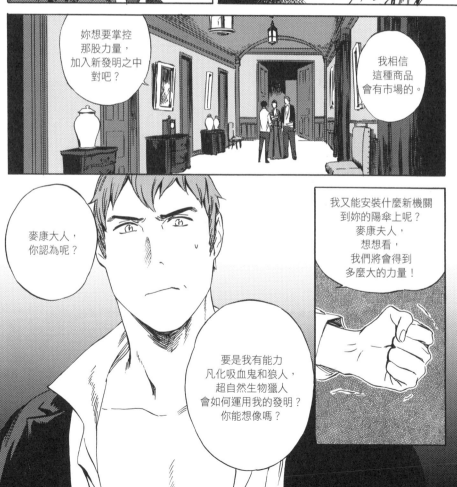

麥康大人,你認為呢?

我又能安裝什麼新機關到妳的陽傘上呢?麥康夫人,想想看,我們將會得到多麼大的力量!

要是我有能力凡化吸血鬼和狼人,超自然生物獵人會如何運用我的發明?你能想像嗎?

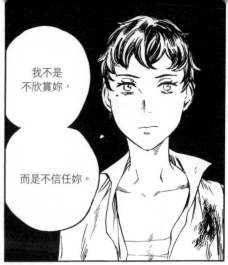

我不是
不欣賞妳，

而是不信任妳。

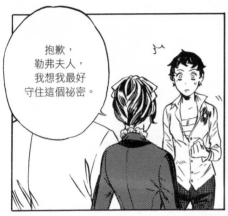

抱歉，
勒弗夫人，
我想我最好
守住這個祕密。

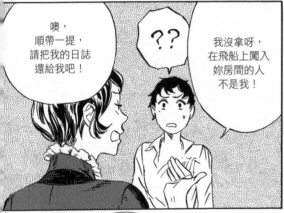

噢，
順帶一提，
請把我的日誌
還給我吧！

？？

我沒拿呀，
在飛船上闖入
妳房間的人
不是我！

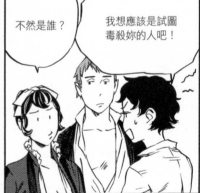

不然是誰？

我想應該是試圖
毒殺妳的人吧！

我沒時間
講這些了，
我要去查看那台
以太傳述儀。

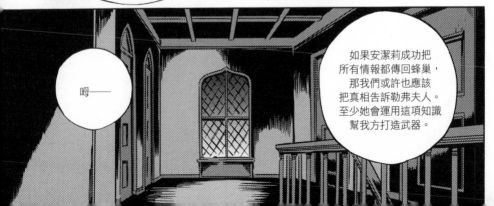

嗯——

如果安潔莉成功把
所有情報都傳回蜂巢，
那我們或許也應該
把真相告訴勒弗夫人。
至少她會運用這項知識
幫我方打造武器。

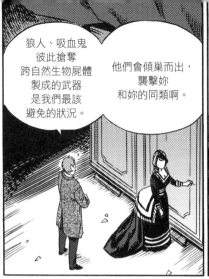

狼人、吸血鬼彼此搶奪跨自然生物屍體製成的武器是我們最該避免的狀況。

他們會傾巢而出，襲擊妳和妳的同類啊。

也許她沒有把訊息發出去，因為我發射了干擾電磁波⋯⋯

嘎

木乃伊是吸魂者

唉，好吧，沒有挽回的餘地了⋯⋯

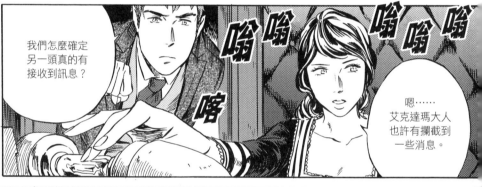

我們怎麼確定另一頭真的有接收到訊息？

嗡 嗡 嗡 嗡 嗡

喀

嗯⋯⋯艾克達瑪大人也許有攔截到一些消息。

嗡 嗡 嗡 嗡

⋯⋯

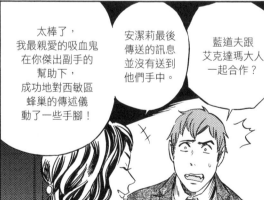

太棒了，我最親愛的吸血鬼在你傑出副手的幫助下，成功地對西敏區蜂巢的傳述儀動了一些手腳！

安潔莉最後傳送的訊息並沒有送到他們手中。

藍道夫跟艾克達瑪大人一起合作？

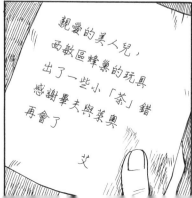

親愛的美人兒，
西敏區蜂巢的玩具
出了一些小「茶」錯
感謝畢夫與英奧
再會了

艾

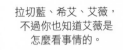

嗯……
除了他們
三個之外，
還有誰知道
木乃伊的存在？

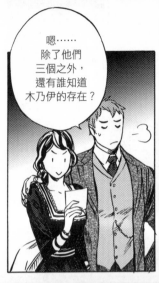

拉切藍、希艾、艾薇，
不過你也知道艾薇是
怎麼看事情的。

妳是說
顛三倒四、
邏輯不通？

正是。

啊，
對了，姐姐，
她託我轉交
這封信給妳。

什麼？

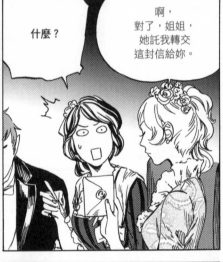

西索佩尼小姐
跟他私奔了。

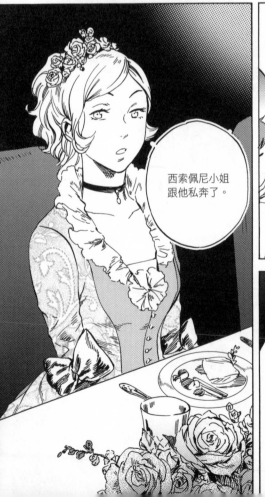

親愛的艾莉亞，
請原諒我，罪惡感早已攫獲我的
靈魂！我就像是一朵脆弱的小花。
妳這樣的人可以接受沒有愛情的
婚姻，但我若跟著在那樣的土壤上會茁壯，
但我需要的是具備詩人靈魂的
男子！請不要苛責我！
我的一切行為都是為了追求愛情！

艾薇

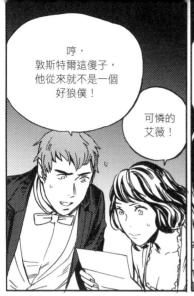

哼，
敦斯特爾這傻子，
他從來就不是一個
好狼僕！

可憐的
艾薇！

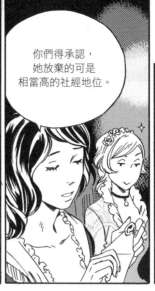

你們得承認，
她放棄的可是
相當高的社經地位。

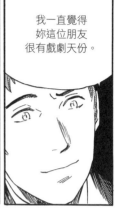

我一直覺得
妳這位朋友
很有戲劇天份。

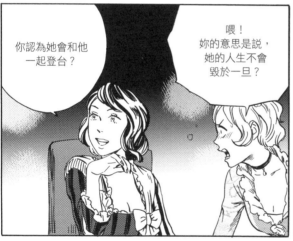

你認為她會和他
一起登台？

喂！
妳的意思是說，
她的人生不會
毀於一旦？

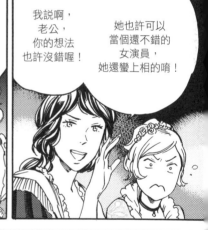

我說啊，
老公，
你的想法
也許沒錯喔！

她也許可以
當個還不錯的
女演員，
她還蠻上相的唷！

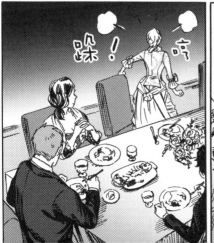

踩！

哼！

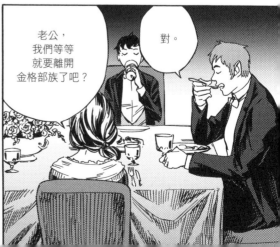

老公，
我們等等
就要離開
金格部族了吧？

對。

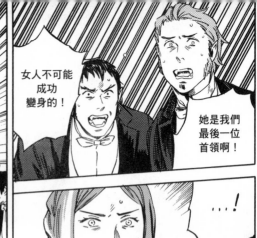

我認為時候已經到了，你該咬金格夫人一口了。

！！

女人不可能成功變身的！

她是我們最後一位首領啊！

…！

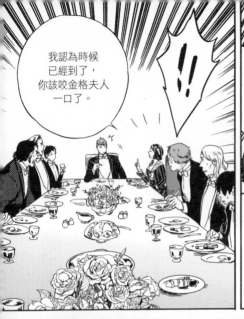

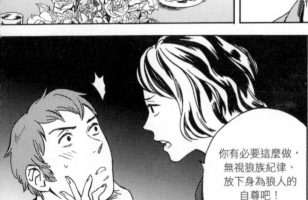

你有必要這麼做，無視狼族紀律、放下身為狼人的自尊吧！這件事就照我的想法做吧。

還記得嗎？你是看中我的才智才娶我的。

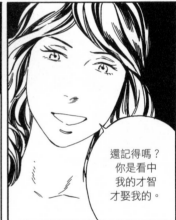

我是看中妳的身體，同時也是為了堵妳那張嘴才娶妳的。瞧它現在害我落到什麼下場了！

啪

好消息，金格夫人。

我丈夫同意將妳轉化為狼人了！

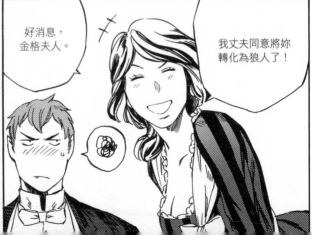

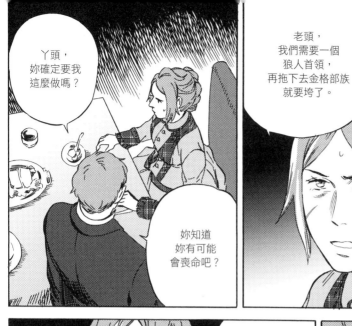

丫頭，妳確定要我這麼做嗎？

妳知道妳有可能會喪命吧？

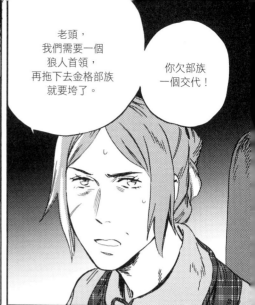

老頭，我們需要一個狼人首領，再拖下去金格部族就要垮了。

你欠部族一個交代！

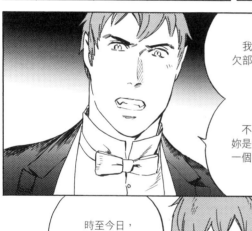

我並沒有欠部族什麼。

不過呢，妳是我的最後一個後裔……

啪

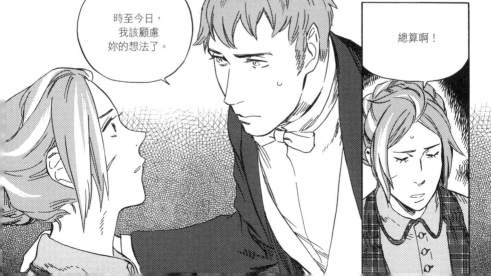

時至今日，我該顧慮妳的想法了。

總算啊！

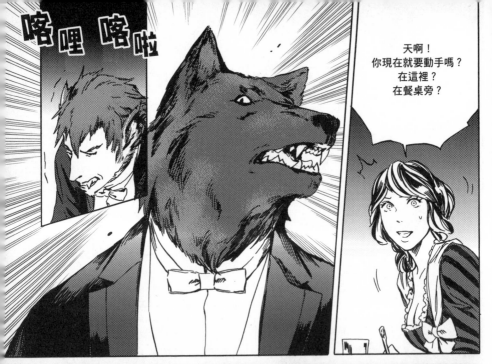

喀哩 喀啦

天啊！
你現在就要動手嗎？
在這裡？
在餐桌旁？

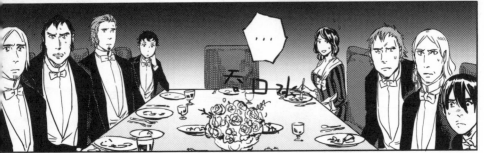

吞口水

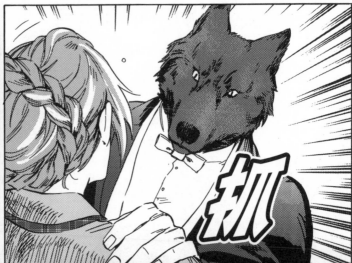

抓

吞口水⋯

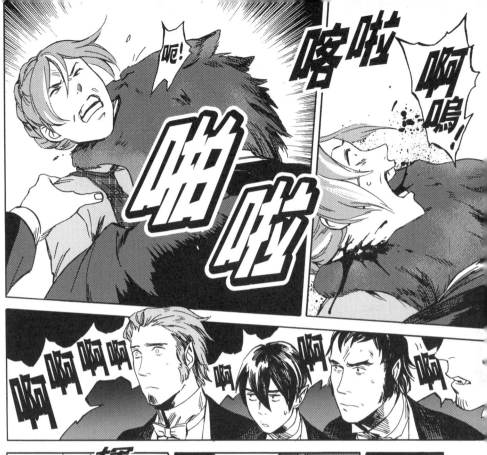

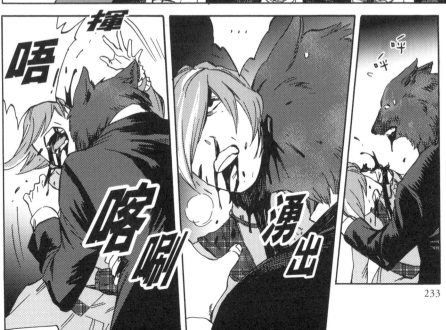

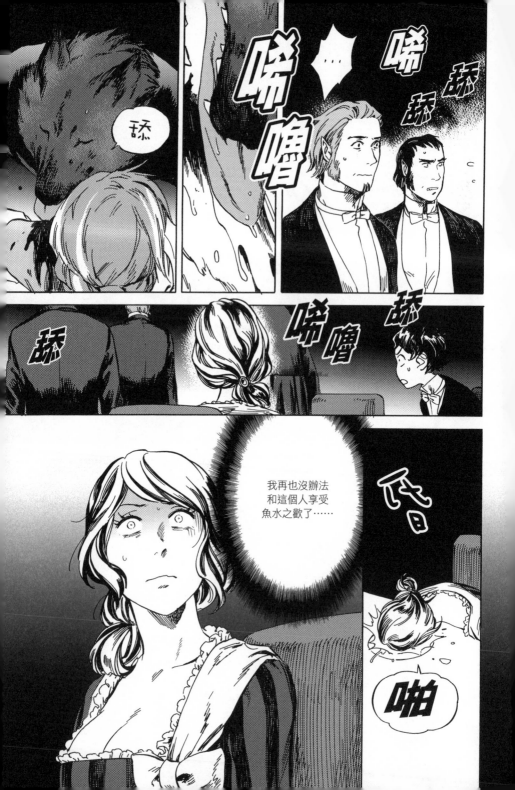

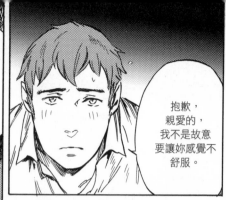

某人很
沾沾自喜嘛!

不過我不該忘記
變身過程在外人眼中
看來是多麼的可怕……

抱歉,
親愛的,
我不是故意
要讓妳感覺不
舒服。

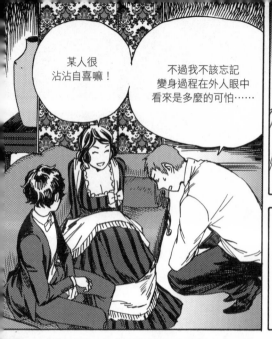

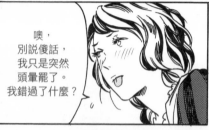

噢,
別說傻話,
我只是突然
頭暈罷了。
我錯過了什麼?

場面可刺激了,
一下子打雷
一下子又冒出
藍色電光,
然後——

噢,
閉嘴。

好啦~
希艾一陣抽搐後
倒臥在地,
就這樣斷氣了,
她的身體就在
同一時間開始變形。

她不斷尖叫——
我知道第一次變身
是最痛苦的!

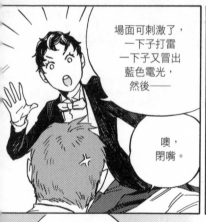

後來我們發現
妳昏倒了,
麥康大人
歇斯底里發作,
我們三個
就來到這囉!

別亂說,
我才沒昏倒。

但妳剛才真的
昏過去了啊!

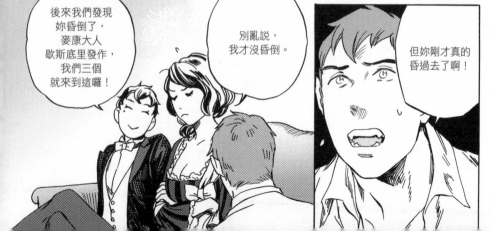

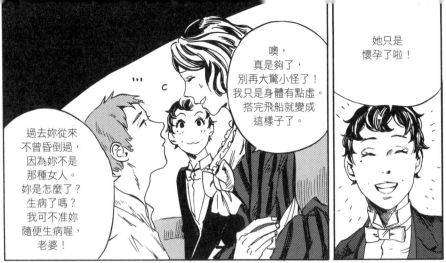

過去妳從來
不曾昏倒過,
因為妳不是
那種女人。
妳是怎麼了?
生病了嗎?
我可不准妳
隨便生病喔,
老婆!

噢,
真是夠了,
別再大驚小怪了!
我只是身體有點虛。
搭完飛船就變成
這樣子了。

她只是
懷孕了啦!

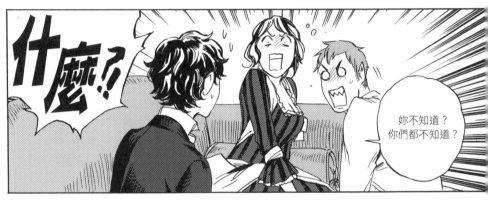

什麼⁈

妳不知道?
你們都不知道?

突

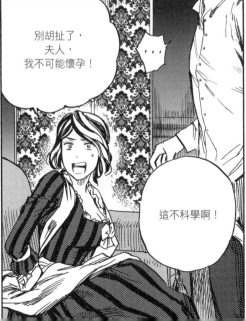

別胡扯了,
夫人,
我不可能懷孕!

這不科學啊!

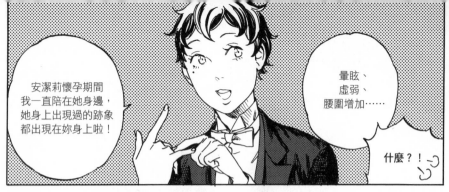

安潔莉懷孕期間
我一直陪在她身邊，
她身上出現過的跡象
都出現在妳身上啦！

暈眩、
虛弱、
腰圍增加……

什麼？！

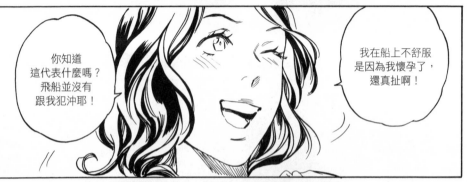

你知道
這代表什麼嗎？
飛船並沒有
跟我犯沖耶！

我在船上不舒服
是因為我懷孕了，
還真扯啊！

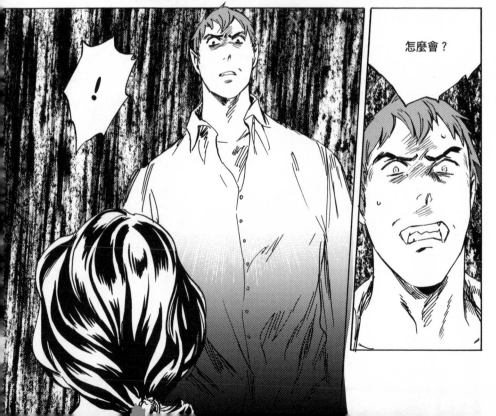

怎麼會？

！

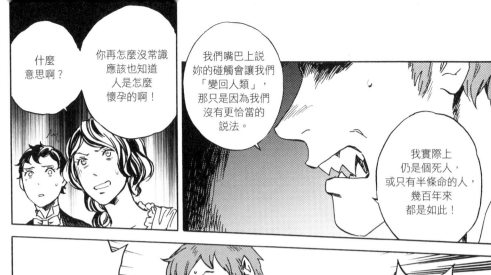

什麼意思啊？

你再怎麼沒常識應該也知道人是怎麼懷孕的啊！

我們嘴巴上說妳的碰觸會讓我們「變回人類」，那只是因為我們沒有更恰當的說法。

我實際上仍是個死人，或只有半條命的人，幾百年來都是如此！

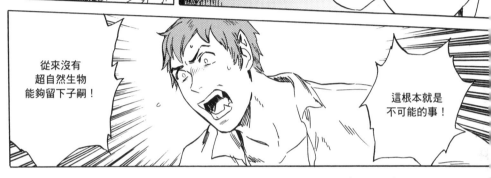

從來沒有超自然生物能夠留下子嗣！

這根本就是不可能的事！

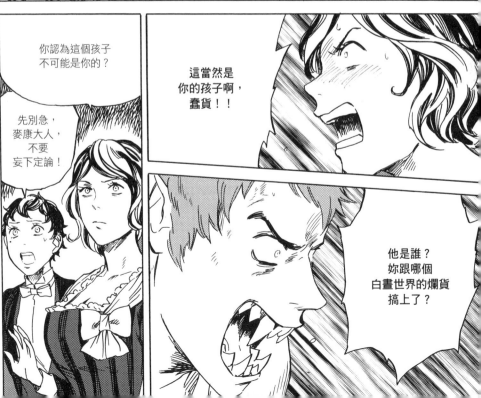

你認為這個孩子不可能是你的？

先別急，麥康大人，不要妄下定論！

這當然是你的孩子啊，蠢貨！！

他是誰？妳跟哪個白晝世界的爛貨搞上了？

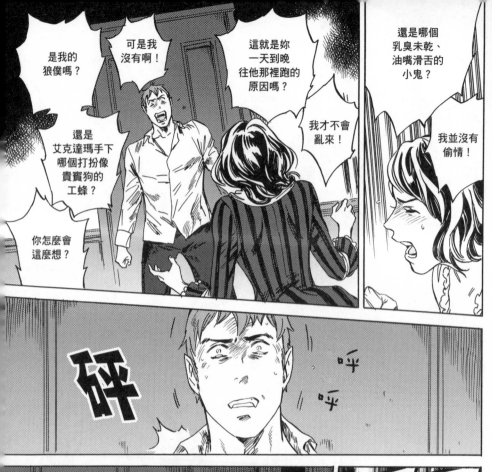

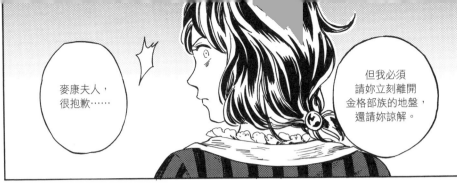

麥康夫人，很抱歉……

但我必須請妳立刻離開金格部族的地盤，還請妳諒解。

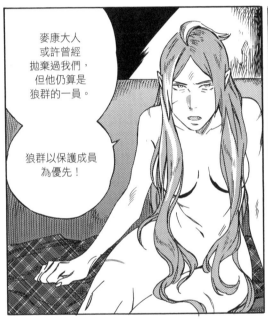

麥康大人或許曾經拋棄過我們，但他仍算是狼群的一員。

狼群以保護成員為優先！

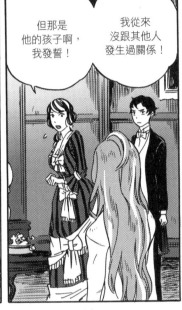

但那是他的孩子啊，我發誓！

我從來沒跟其他人發生過關係！

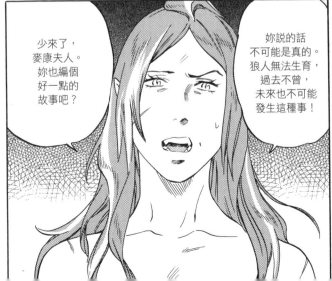

少來了，麥康夫人。妳也編個好一點的故事吧？

妳説的話不可能是真的。狼人無法生育，過去不曾，未來也不可能發生這種事！

啪

啪

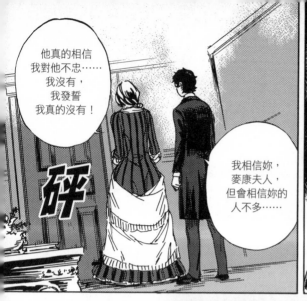

他真的相信
我對他不忠……
我沒有，
我發誓
我真的沒有！

砰

我相信妳，
麥康夫人，
但會相信妳的
人不多……

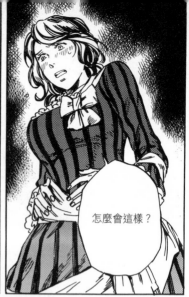

怎麼會這樣？

我認為我們
最好把這件事
查清楚。

走吧，
我們離開這裡吧……

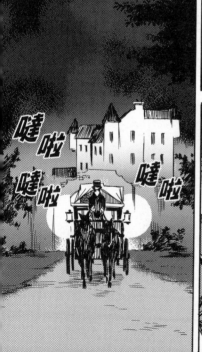

噠啦

噠啦
噠啦

噠啦

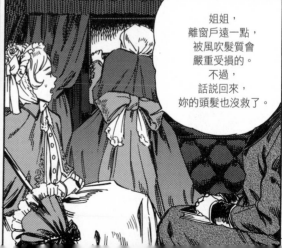

姐姐，
離窗戶遠一點，
被風吹髮質會
嚴重受損的。
不過，
話說回來，
妳的頭髮也沒救了。

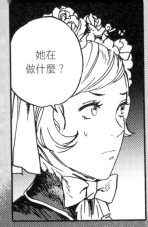
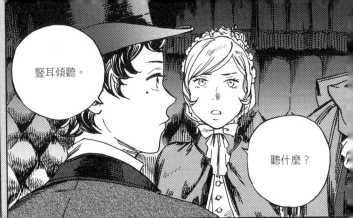

她在做什麼？

豎耳傾聽。

聽什麼？

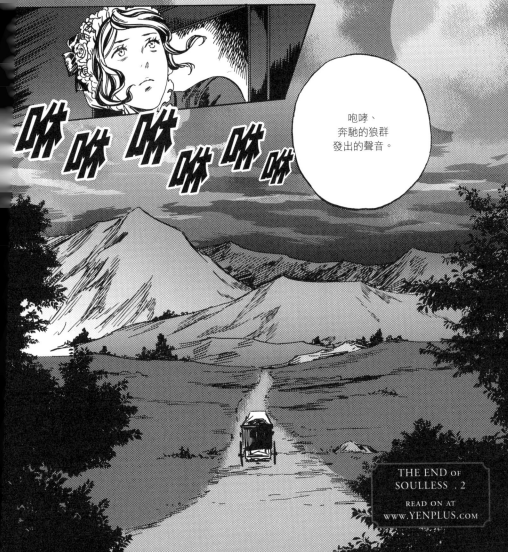

咻 咻 咻 咻 咻 咻

咆哮、奔馳的狼群發出的聲音。

西敏區蜂巢的小「茶」錯

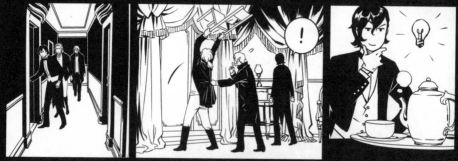

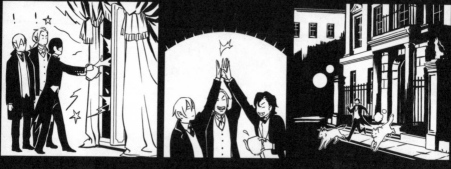

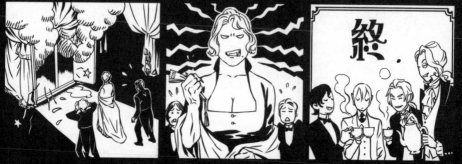

國家圖書館出版品預行編目資料

無魂者艾莉西亞 2 / 蓋兒.卡瑞格 (Gail Carri-
ger) 著；黃鴻硯譯. -- 初版. -- 臺北市：臉譜
出版：家庭傳媒城邦分公司發行, 2015.03-
　　冊；　公分. -- (Q小說)
　　譯自：SOULLESS: THE MANGA, Vol.2
　　ISBN 978-986-235-430-8(第2冊：平裝)

874.57 104001240

SOULLESS: THE MANGA ❷

無魂者艾莉西亞2

FY1014

作者：蓋兒‧卡瑞格（Gail Carriger）／漫畫：REM
譯者：黃鴻硯／編輯：黃亦安
美術編輯：陳泳勝／排版：漾格科技股份有限公司
企畫：蔡宛玲、陳彩玉／業務：陳玫潾／編輯總監：劉麗真／總經理：陳逸瑛
發行人：涂玉雲／出版：臉譜出版

發行：英屬蓋曼群島商家庭傳媒股份有限公司城邦分公司
台北市中山區民生東路 141 號 11 樓
客服專線：02-25007718；25007719
24 小時傳真專線：02-25001990；25001991
服務時間：週一至週五上午 09:30-12:00；下午 13:30-17:00
劃撥帳號：19863813　戶名：書虫股份有限公司
讀者服務信箱：service@readingclub.com.tw
城邦網址：http://www.cite.com.tw

香港發行所：城邦（香港）出版集團有限公司
香港灣仔駱克道 193 號東超商業中心 1 樓
電話：852-25086231 或 25086217　傳真：852-25789337
電子信箱：citehk@hknet.com

馬新發行所：城邦（新、馬）出版集團
Cite（M）Sdn. Bhd.（458372U）
41, Jalan Radin Anum, Bandar Baru Sri Petaling,
57000 Kuala Lumpur, Malaysia.
電話：603-90578822　傳真：603-90576622

一版一刷：2015 年 3 月
ISBN：978-986-235-430-8
版權所有‧翻印必究（Printed in Taiwan）

售價：220 元

（本書如有缺頁、破損、倒裝，請寄回更換）